讓你一學就會的
100個小魔術

李潔 著

前言

説起魔術，沒有人不喜歡的。兩手空空就能變出白鴿；眾目睽睽之下可以偷天換日；甚至白紙都可以變成百元大鈔……每次看到電視上魔術師們出神入化的表演，都有種想衝到後台，去看看魔術背後玄機的衝動。

小時候看着魔術師們將白紙變成鈔票，我就在想，他們多好啊，想要甚麼都可以信手拈來，那種感覺特別神奇。尤其是看到把人變走時，一個活生生的人站在那裏，通過魔術師的魔法一揮，人就不見了。看着這樣的魔術表演，感覺就和看美國大片似的，讓人提心吊膽，但又忍不住不看。

長大了才知道，魔術的奧秘在於它的神秘，通過神秘的傳遞，引人注目，跟着魔術師的手去想像，你不知道下一秒是白鴿還是玫瑰花或者是小白兔，那種神奇讓人無法抗拒。魔術為表演增添了神秘的色彩，魔術表演也拉近了人與人之間的距離，它能給人們帶來快樂、喜悦和驚奇。

看着魔術師們的表演很精彩，即使我們不能像他們一樣做到出神入化，但了解魔術背後的奧秘，學幾招手法，也是極好的。

現如今生活中不起眼的小物件都可以作為魔術的道具，如硬幣、橡筋、小球、火柴、絲巾、撲克牌等，都可以完成一場精彩的魔術表演。本書將其分為五類，每類選取的道具簡單易找，只需花一點點心思，跟着步驟多加練習，就可以親自動手變幻魔術，那種奇妙的感覺會隨着手法的變幻變得更為神奇。

想學魔術的你，對魔術感興趣的你，還等甚麼？拿起身邊的小物品，給你的朋友、家人露一手，讓他們崇拜你，給他們帶來不一樣的快樂吧！

硬幣類 Magic 魔術

1

硬幣穿杯

硬幣類魔術

道具

1 個杯子
3 枚硬幣

步驟

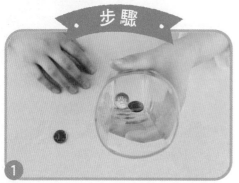

準備好工具後,拿起其中 2 枚硬幣,將其放入杯子中。

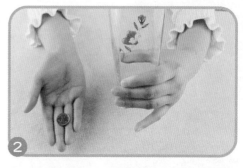

左手握住杯子,儘量擋住放入杯子中的 2 枚硬幣,右手將另 1 枚硬幣拿起,放在手掌中間,攤開明示。

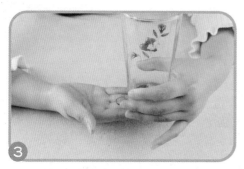

右手假裝將硬幣往杯中送,可以邊展示邊解說,給人一種神秘感。這時你需要做一個動作,就是用左手(握杯子的手)的拇指卡在杯壁上,右手離開,讓人感覺硬幣進去了,同時可以搖晃杯子,讓裏面的硬幣發出聲響。

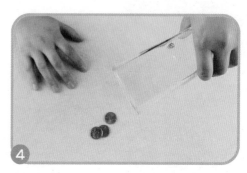

將硬幣倒出,3 枚硬幣就會同時落在桌面上。

揭秘

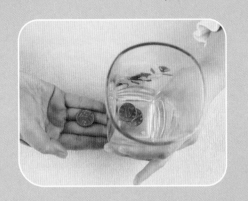

1

將 2 枚硬幣放在杯中，右手順勢往杯中推送。

2

右手中的硬幣快速被左手拇指壓住。

3

最後，將左手的拇指鬆開，3 枚硬幣一起掉出來。

讓你一學就會的100個小魔術

② 失而復得

硬幣類魔術

道具

1 條手帕
1 枚硬幣

步驟

1 將準備好的硬幣放在手帕中央。

2 將手帕對角摺疊。

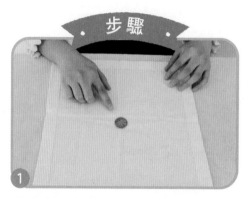

3 手帕按照摺疊的順序捲起。

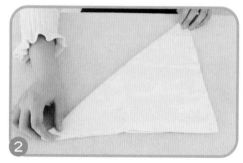

4 捲起後形狀如圖所示擺放。

⑤ 一手拉住一個角,向反方向拉開。

⑥ 手帕打開後,硬幣不見了。

⑦ 整理手帕,再將其對摺。

⑧ 然後再對摺。

⑨ 拿起手帕,吹口氣,將其打開,硬幣又回來了。

揭秘

1

在表演第 2 步的時候，硬幣的的確確是放在手帕內的。

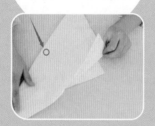

2

手帕捲起時，短角在上面，長角在下面。

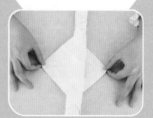

3

拉開後，硬幣被覆蓋在手帕下面消失不見。

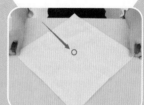

4

在表演第 6~7 步時，趁機將硬幣捏起，放到手帕中。

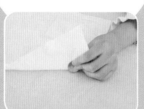

5

表演到對摺時，將手帕鬆開，硬幣就會落入手帕中。再打開手帕，硬幣自然就回來了。

3 移位的硬幣

道具

4 枚硬幣

步驟

① 雙手各持 2 枚硬幣。

② 雙手握緊，手心向內，手背向外。

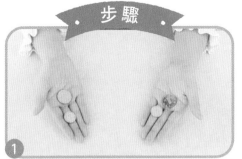

③ 將左手蓋在桌上，右手握拳保持不動。

④ 將左手移開，露出 2 枚硬幣，右手姿勢仍保持不變。

⑤ 雙手再分別拿起硬幣，緊握。

⑥ 左手緊握不變，右手伸開，露出硬幣。這樣做兩遍，以便施展掩眼法。

右手再次蓋住硬幣。

移開右手,露出硬幣,左手姿勢保持不變。

右手拿起硬幣,仍像左手一樣緊握。

伸開左手,硬幣消失不見。

張開右手,2枚硬幣變成了4枚。

揭秘

1

進行第 6~7 步時，用右手的拇指與食指夾住硬幣。

2

伸開右手，同時要用右手手指稍微擋住左手，左手趁機輕輕一鬆將 2 枚硬幣落在桌上或落在右手手心，讓人以為是右手裏的硬幣掉了出來。

小貼士

變此魔術時，動作要迅速，可以一邊做動作，一邊唸咒語，以分散觀眾的注意力。多多練習幾遍，相信你一定會成功喲！

4

空杯來幣

硬幣類魔術

道具

2 個紙杯

2 枚硬幣

步驟

1 拿起杯子，朝外向觀眾展示。

2 將杯子的杯口朝下，放在桌子上。

3 把右邊的杯子疊放在左邊的杯子上。

4 然後將杯子翻轉，杯口朝上，拿起杯子搖晃一番。

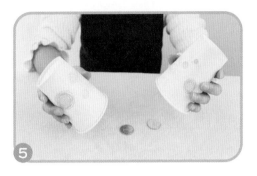

杯中發出硬幣的碰撞聲，
將杯子打開；咦，怎麼出
現了 2 枚硬幣？

5

揭秘

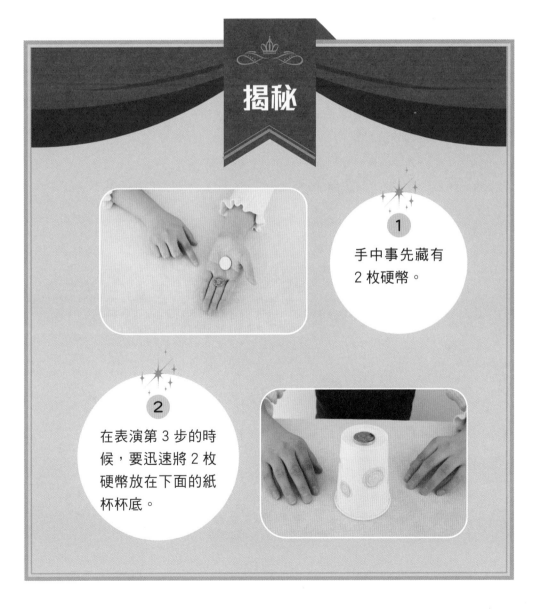

1

手中事先藏有
2 枚硬幣。

2

在表演第 3 步的時
候，要迅速將 2 枚
硬幣放在下面的紙
杯杯底。

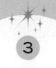

3 表演時為避免發出聲音，要用手指按住紙杯底部。

4 另一個紙杯疊放在有硬幣的紙杯上時，動作要迅速。不要讓觀眾發現，可以用左手擋一下有硬幣的杯子。

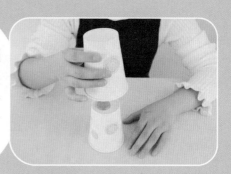

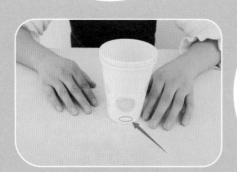

5 表演第 4 步時，硬幣已在下面的紙杯中了。所以杯子會倒出硬幣來。

小貼士

變此魔術時，動作要迅速，不要讓硬幣因相互碰撞而發出聲音，將紙杯疊放的時候，可用另一隻手擋着做掩護。如果你不熟練，也可以用一枚硬幣來施展魔術。

5 硬幣穿手

硬幣類魔術

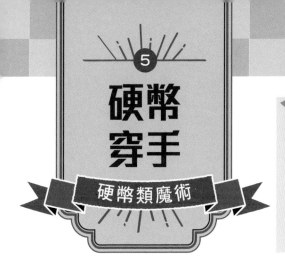

道具

1 個萬金油空盒
1 枚硬幣

步驟

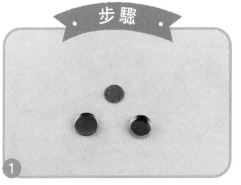

1. 展示一下打開的空的萬金油盒、蓋和硬幣。

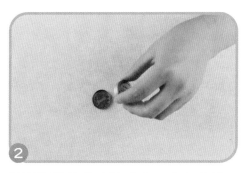

2. 將硬幣放入萬金油盒內，蓋上蓋子。

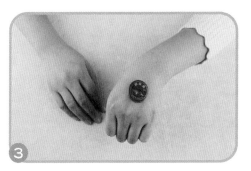

3. 再將萬金油盒放在左手手背上。

4. 右手輕拍盒部，聽到硬幣撞擊聲，證明硬幣在盒內。

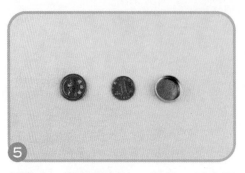

5 打開盒，將硬幣倒出，平放，以表示硬幣一直裝在盒內。

6 再將硬幣重新放入盒內，在左手心裏調整一下，動作要快。

7 將萬金油盒再次放到左手手背上。

8 右手拍打左手背，同時張開左手，硬幣竟然穿過萬金油盒和手掉了出來。

9 打開萬金油盒，裏面是空的。

揭秘

進行第 6 步時，將盒放在左手心中調整時，順勢將硬幣取出。

將盒蓋上，其實盒內沒有硬幣。

硬幣已在左手中，拍打的同時，左手張開，硬幣直接掉了出來。

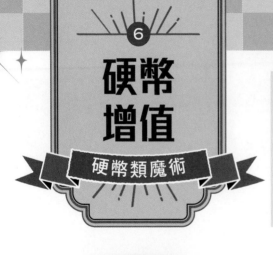

6

硬幣增值

硬幣類魔術

讓你一學就會的100個小魔術

步驟

1 在左手中放 1 枚 5 毫和 1 枚 1 元硬幣。

2 左手握住硬幣，翻轉過來。

3 從左手中把 1 元硬幣拿出。

4 再把 5 毫硬幣拿出。

5 此時，伸開左手，竟然還有 1 枚 5 毫和 1 枚 1 元硬幣。

揭秘

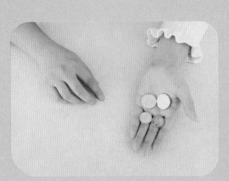

1

表演前，在左手中放入 5 毫和 1 元硬幣各 2 枚。

2

將 2 枚 1 元和 5 毫硬幣疊放在一起，看上去像是各有 1 枚。

3

左手需要緊握硬幣，動作要迅速，不要露出破綻即可。

・讓你一學就會的100個小魔術・

7 空中取幣

硬幣類魔術

道具

1 枚硬幣
1 個硬幣大小的帶柄圓牌

步驟

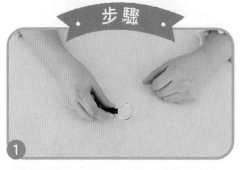

向觀眾展示帶有手柄的小圓牌。正反面來回翻轉，動作要快，表示小圓牌是空的，上面沒有任何東西。

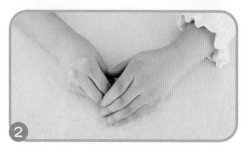

將圓牌移至左手中，稍停頓幾秒。

再移出圓牌時，裏面竟然有 1 枚硬幣。

再次用左手擋住硬幣，施以魔法，口中默默唸咒。

圓牌中的硬幣又不見了。

揭秘

1

先用透明膠紙將硬幣黏在圓牌上。

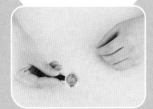

2

展示圓牌時，將硬幣偷偷藏在手中。

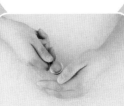

3

施魔法後，再將硬幣黏在圓牌上。

4

同理，翻轉圓牌，硬幣就消失了。

小貼士

表演過程中，摘硬幣和黏硬幣的動作要迅速，還要注意透明膠紙黏的技巧；因為圓盤是圓的，膠紙的邊緣要剪好，不要露出來唷。

硬幣消失

⑧

硬幣類魔術

步驟

準備 1 枚硬幣和 1 張 A4 紙。

將硬幣放在紙中間偏下一點，然後沿着紙的三分之二的位置向上摺疊。

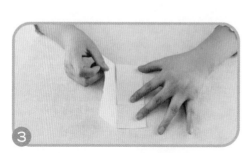

將紙翻轉過來，一邊摺疊一邊與人交流。

再次將紙沿着左右三分之一的位置向中間摺疊。

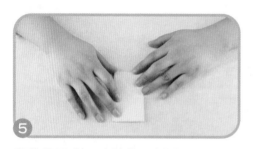

將背後露出一小節往回摺疊。此時的紙已經包裹得很嚴實了。

然後將紙展開，硬幣竟然消失了。

揭秘

1

摺疊時紙包留出一個出口。

2

拿起紙包時，硬幣就會順勢掉入手中。

3

注意手速快一些，就能將硬幣藏在手中不被發現。

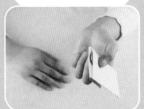

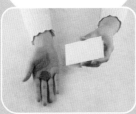

4

將紙打開時，硬幣其實早已轉移。

小貼士

此魔術表演有兩個關鍵點：

1. 在摺紙過程中，可與觀眾進行交流，以分散觀眾的注意力，不要讓觀眾發現你摺的紙還有個小出口。

2. 硬幣掉出的時候藏在手中，要及時轉移，可藏在衣袖裏或掉落在腿上，以免後期穿崩。

⑨ 硬幣飛渡

硬幣類魔術

2 個空的火柴盒
（其中 1 個為黑色）
2 枚硬幣
1 條手帕

步驟

將 2 個火柴盒拿出，展示盒內是空的。

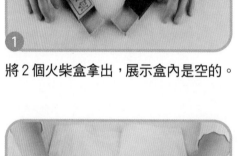

將火柴盒合上，把 1 枚硬幣放在沒有塗黑的原裝火柴盒上。

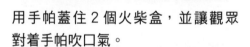

用手帕蓋住 2 個火柴盒，並讓觀眾對着手帕吹口氣。

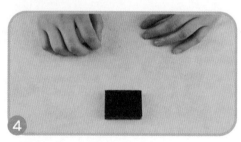

掀開手帕，將原裝火柴盒拿走，只剩下黑色火柴盒。

將黑色火柴盒打開，竟然有 1 枚硬幣在裏面。

揭秘

1

原來是在道具上做了手腳。變魔術前先將 1 枚硬幣夾在黑色火柴盒的內盒與外盒之間。

2

展示火柴盒是空的時，打開一半即可。合上火柴盒時，硬幣會順勢進入盒內。

3

原裝火柴盒上的硬幣其實就是掩眼法，施以魔法，拿走火柴盒上面的手帕時，順勢將硬幣一起拿走。

10 五毫變兩元

硬幣類魔術

讓你一學就會的100個小魔術

道具

1 枚 5 毫硬幣
2 枚 1 元硬幣

步驟

1 右手拿着 5 毫的硬幣向觀眾展示一下。

2 用左手慢慢移動硬幣。

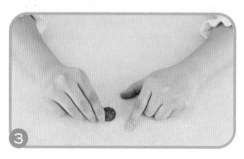

3 咦！5 毫竟然變成了 1 元。

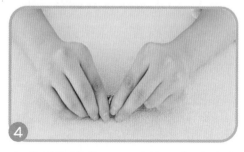

4 右手手指捏住 1 元硬幣，左手手指慢慢移動。

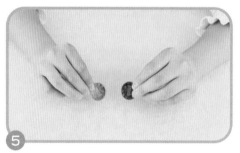

5 1 元硬幣又變成了 2 元。

揭秘

1

開始時，3 枚硬幣疊放在一起，5 毫的放在最前面，2 枚 1 元硬幣放在後面，手部擋住了 1 元硬幣凸出的部分；最初展示時，觀眾只能看到 5 毫硬幣。

2

迅速移過 1 元硬幣，5 毫硬幣移動至 1 元硬幣後面。

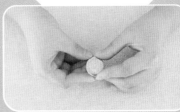

3

慢慢移動 1 元硬幣，後面就露出另外 1 枚 1 元硬幣。

4

5 毫硬幣還在 1 元硬幣後面，這樣手上就顯示有 2 枚 1 元硬幣了。

11 空盒得硬幣

硬幣類魔術

道具

1 個火柴盒
1 枚硬幣

步驟

1 一邊向觀眾解說，一邊展示火柴盒是空的。

2 將火柴盒慢慢合上。

3 火柴盒合上了。

4 再次打開火柴盒，發現盒內竟然出現1 枚硬幣。

揭秘

1

先將硬幣平放在火柴盒的內外夾層之間。

2

展示空火柴盒時，只顯示一小部分。合上後，硬幣就會順勢掉入盒中。

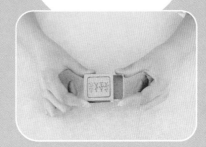

3

合上火柴盒，再打開時，硬幣已經在火柴盒中躺着了。

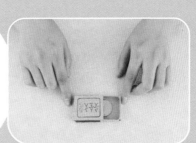

小貼士

此魔術的關鍵之處是硬幣夾在芯與盒的夾縫中要牢固，既不能夾得太多，也不能夾太少。多多練習相信你會成功喲！

讓你一學就會的100個小魔術

12 火燒硬幣

硬幣類魔術

道具

道具

1 枚硬幣
1 張白紙
1 個打火機

步驟

① 拿出1枚硬幣和1張白紙，向觀眾展示一番。

② 把硬幣包在白紙中。

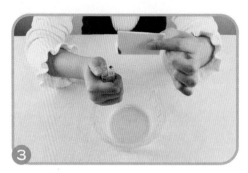

③ 拿出打火機，將包硬幣的紙燒掉。

④ 你會神奇地發現，裏面的硬幣和紙竟然一同化為灰燼。

揭秘

1

神奇之處在於如何包硬幣，摺紙時將其中一邊的口留下來，不要封死。

2

將硬幣包完後，再趁機把硬幣掉入手中。

3

取打火機時，順勢將硬幣藏起來。

4

將沒有硬幣的紙點燃。

13 透視硬幣

硬幣類魔術

道具

17 枚硬幣
一小塊碎紙片

步驟

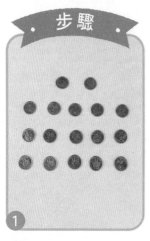

1 準備17枚相同的硬幣，讓觀眾任意檢查。

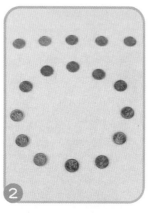

2 將其中 5 枚擺成一字形，另 12 枚硬幣擺成一個圓形。

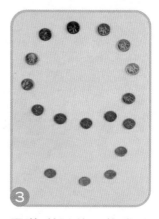

3 再將剩下的 5 枚當成尾巴，擺成一個「9」字形狀。

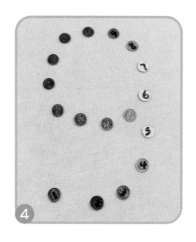

4

讓觀眾默想一個 6~12 的數字，然後把「9」字尾巴最下面一個當成「1」逆時針方向數到默想的數，再以這枚硬幣為「0」順時針數到默想的數字，將碎紙片藏在這枚硬幣下。

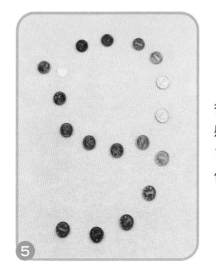

待其藏好後,做出各種魔幻動作,增加神秘感,同樣以尾巴最下面一個當成「1」數到12打開硬幣,驚喜出現了。碎紙片就出現在你數到 9 的那枚硬幣下。

揭秘

多想幾個數字,按着上面的方法多數幾次看看,秘密自然就出來了。因為無論你想的數字是甚麼,只要在 6~12 的範圍內,都會數到藏紙片的位置。

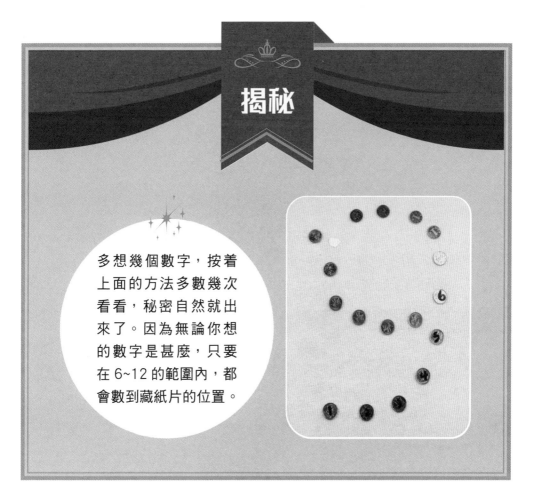

讓你一學就會的100個小魔術

14 硬幣穿口袋

硬幣類魔術

道具

1 枚 1 元硬幣
1 枚 5 毫硬幣
1 個紙杯
1 塊磁鐵

步驟

① 首先向觀眾展示一下空紙杯。

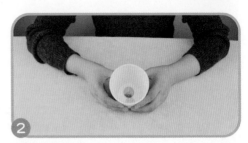

② 再將 2 枚硬幣（1 枚 1 元、1 枚 5 毫）投入紙杯中。

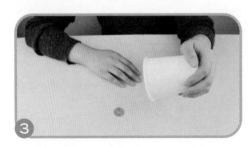

③ 將紙杯傾斜，掉出來 1 枚 1 元硬幣。咦！5 毫的硬幣去哪裏了？

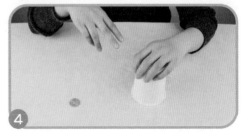

④ 再將紙杯用力翻扣，5 毫硬幣還是沒出來。

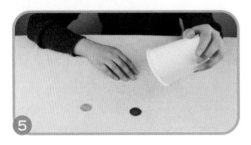

⑤ 對紙杯施加魔法，輕輕一斜，5 毫硬幣乖乖地掉了出來。

揭秘

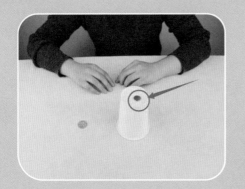

1

其實紙杯底部
有一塊磁鐵。

2

5 毫硬幣是黃銅鍍鋼
的，會被磁鐵吸住，
1 元硬幣是紅銅鎳合
金的，不會被吸住。

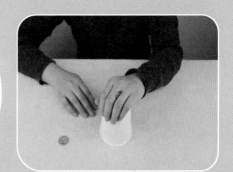

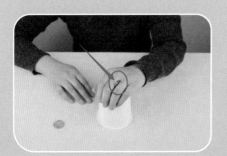

3

對紙杯施加魔法
時，順勢將磁鐵
藏起來，5 毫硬
幣就掉出來了。

15 硬幣穿絲巾

硬幣類魔術

步驟

① 一隻手拿着絲巾,另一隻手拿硬幣,向觀眾展示一下。

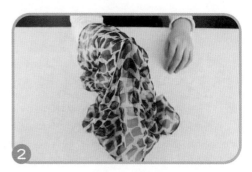

② 將絲巾蓋在硬幣上,中間位置對準硬幣。向觀眾展示,硬幣在絲巾下面。

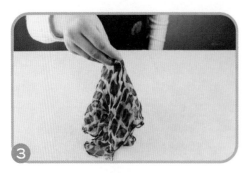

③ 拿起絲巾,展示硬幣仍捏在手中。抓住絲巾,手心朝上。

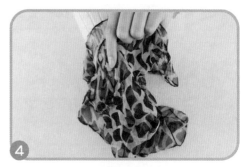

④ 另一隻手拎起絲巾,手心向下,絲巾的兩層都向前蓋過硬幣垂下。

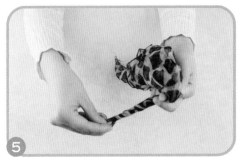

5 捏着絲巾的頭部，將絲巾扭捲起來。

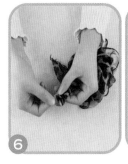

6 向觀眾展示，硬幣慢慢地穿過絲巾冒了出來。

揭秘

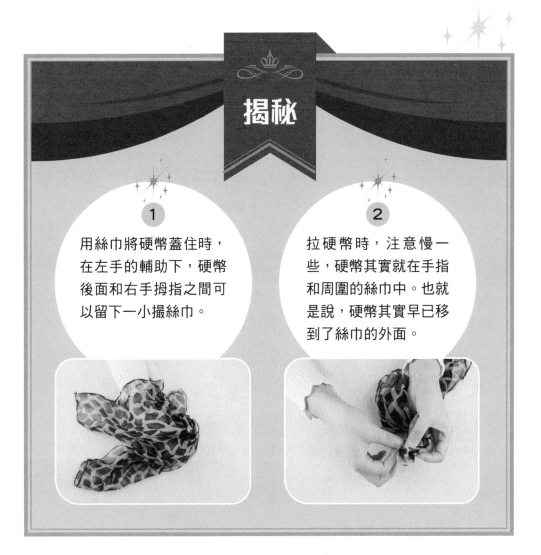

1 用絲巾將硬幣蓋住時，在左手的輔助下，硬幣後面和右手拇指之間可以留下一小撮絲巾。

2 拉硬幣時，注意慢一些，硬幣其實就在手指和周圍的絲巾中。也就是說，硬幣其實早已移到了絲巾的外面。

·讓你一學就會的100個小魔術·

16 空手來幣

硬幣類魔術

道具

1 枚硬幣

步驟

1 向觀眾展示一下雙手的正面。

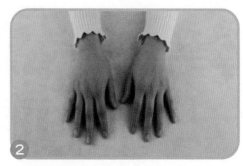

2 再翻過來展示雙手背面。

3 右手握拳,左手自然放在桌面。

4 右手展開時,憑空出現了 1 枚硬幣。

揭秘

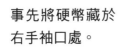

事先將硬幣藏於右手袖口處。

右手做握拳動作向下翻時,趁機將硬幣掉入手中。

右手握拳時,快速將硬幣在手中做整理。

右手展開時,硬幣整理到哪隻手指就用哪隻手指夾起向觀眾展示。

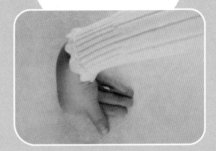

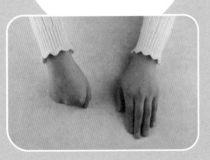

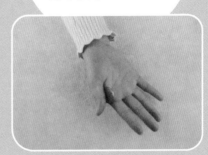

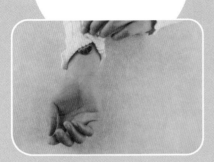

折彎硬幣

硬幣類魔術

道具

1 枚 1 元的硬幣
1 枚折彎的硬幣

步驟

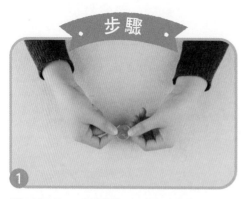

1

雙手捏住 1 枚硬幣,展示給觀眾。

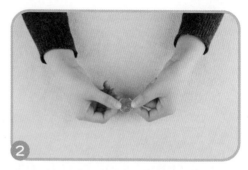

2

雙手用力拉扯硬幣,表現硬幣很硬,怎樣拉也拉不動。

3

將硬幣放入左手後,緊緊握拳,用力做擠壓的動作。

4

此時打開左手,硬幣由於左手的擠壓竟然變彎了。

讓你一學就會的100個小魔術

揭秘

1

實際上魔術師準備了 2 枚硬幣，事先將 1 枚硬幣折彎。

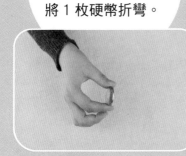

2

表演時將折彎的硬幣藏在右手指間，當左手伸直時，右手捏着硬幣，這時將折彎的硬幣與完好的硬幣互調。

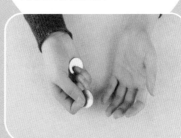

3

1 枚折彎的硬幣就展現在觀眾眼前了。

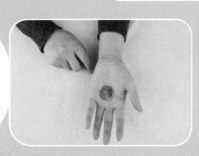

小貼士

此魔術所有的秘密都藏在右手中，首先將折彎的硬幣藏好，互調時動作要迅速。要不斷地練習，如果觀眾表現出吃驚的神態，你就成功了。

18 硬幣變鑰匙

硬幣類魔術

道具

1 枚硬幣
1 把鑰匙

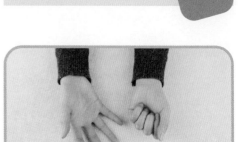

步驟

右手拿起 1 枚硬幣放入左手中。

左手握拳，右手張開，以向觀眾展示右手中沒有任何東西。

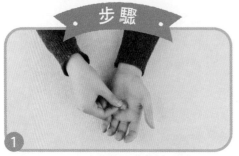

右手食指對着左手比劃幾下，施加魔法。

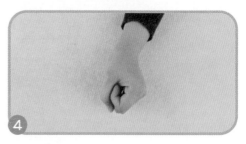

這時讓觀眾看一下左手的拳眼，可以看到硬幣還在。

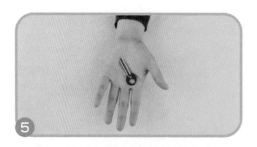

此時左手握拳活動，解說為硬幣在掙扎，打開左手時，硬幣竟然變成了鑰匙。

揭秘

1

將鑰匙的圓柄藏在硬幣下（要挑1把與硬幣同樣大小的鑰匙）。

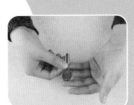

2

右手拇指和食指捏住硬幣和鑰匙，拇指遮住鑰匙根部。隱藏得要好，要讓觀眾認為只有1枚硬幣。

3

右手拇指將鑰匙按在左手手心中，然後離開。

4

左手握拳，拳心朝下，再用左手的尾指和無名指夾住鑰匙，讓硬幣落掉在右手中，然後左手離開。

5

雙手均握拳，此時的右手裏是硬幣，左手裏則是鑰匙了，然後一邊對左手的鑰匙施魔法，一邊讓觀眾看左拳眼，其實觀眾看到的已經是鑰匙的圓柄了，打開左手，硬幣就變成了鑰匙。

讓你一學就會的100個小魔術

19 硬幣穿越

硬幣類魔術

1 枚硬幣
1 本筆記簿

步驟

1 將硬幣用左手捏住向觀眾展示。

2 然後請觀眾給你 1 本筆記簿放在右手上。

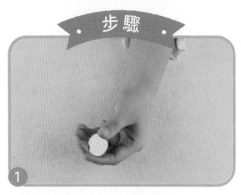

3 將握硬幣的左手拍在筆記簿上。

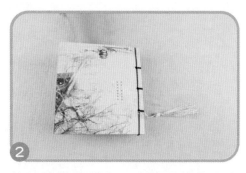

4 硬幣竟然穿過筆記簿，出現在右手中。

揭秘

1

右手拇指和食指卡住硬幣放在左手中。

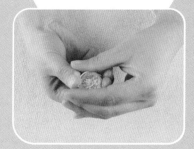

2

左手做一個抓的動作，中指把硬幣碰落在右手中。

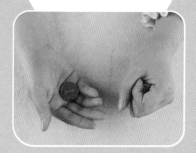

3

右手握着硬幣很自然地托住筆記簿。

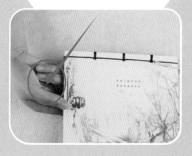

4

然後將筆記簿放在上面，之後便很順利地進行下面的環節了。

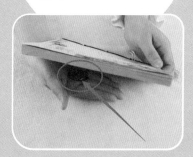

20 會站立的硬幣

硬幣類魔術

道具

1 枚硬幣

步驟

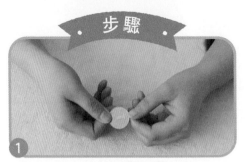

1 向觀眾展示 1 枚硬幣。

2 雙手來回用力摩擦，口中念叨：摩擦生電……

3 將硬幣放在左手處，硬幣突然立了起來。

4 打個響指。

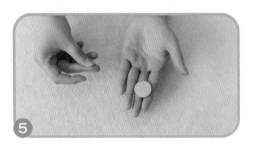

5 硬幣又倒了下去。

揭秘

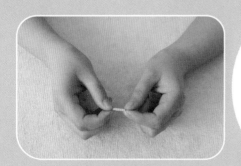

1

事先找一支牙籤，將其折成小段，注意小段不要太長也不要太短，能夠隱藏在手指裏為佳。

2

將折斷的牙籤夾在右手指縫中，隱藏起來。

3

表演第 3 步時，將硬幣直接立在牙籤上。同理，硬幣倒下時，手指露出少許縫隙，讓牙籤倒在手縫中，硬幣就倒下了。

21 不掉的硬幣

硬幣類魔術

步驟

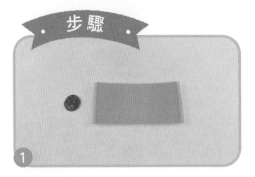

將紙幣對摺。

然後再對摺。

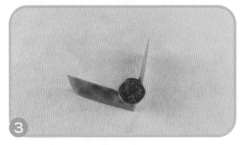

把對摺好的紙幣放到桌上，呈 V 型，然後將硬幣放在上面。

揭秘

慢慢地拉動紙幣的兩端，直到紙幣被拉平，硬幣都沒有掉下來。

1 紙幣一定要選取嶄新的，對摺時要注意形成明顯的摺痕。

2 摺痕要整齊，直到最後被拉平，中間還是會留下很小的彎曲部分來支撐硬幣。

22 神奇的紙

手法類魔術

準備一包紙巾

步驟

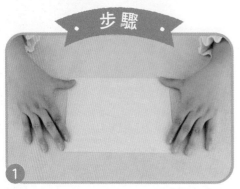

1 展示一下剛從紙包裏取出的完好的紙巾。

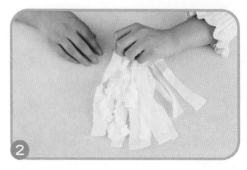

2 將紙巾撕成數條小紙條。

3 然後將這些小紙條揉成一團，塞到左手裏，施魔法。

4 左手的紙團打開時，竟然變成了一張完好無損的紙巾。

揭秘

1

事先將一張完好的紙巾揉成團藏在左手手心處。

2

撕完紙條，揉成團時，趁機與之前準備的紙團調換。

3

待調換完後，再次打開換好的紙團，肯定是一張完好無損的紙巾。

小貼士

事先藏好的紙團，一定要揉得越小越好，以便隱藏。要注意手部的動作，換的時候動作一定要迅速，可用手部的角度來做掩護。

23 心靈感應

手法類魔術

道具

1 個信封
1 張紙

步驟

將紙分為 7 份，寫上數字 1~6，前 6 張依次擺好，信封裏放 1 張。

任選一行拿出，若選擇的是上邊的一行，剩下的是數字 4、5、6。

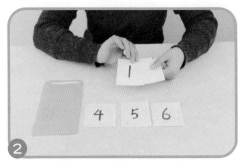

剩下的一行中再選 2 個拿出，如拿出 4、5 兩張。

只剩下數字 6，此時從信封中拿出紙片，竟然是數字 6。

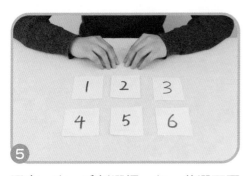

再來一次，重新選擇一行。若選下面的一行，剩下的是數字 1、2、3。

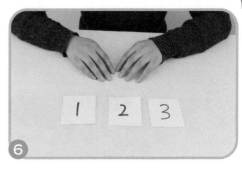

在剩下的一行裏面再選擇 2 個。如拿出數字 1、2。

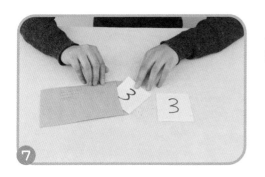

只剩下數字 3，此時從信封中拿出的紙片竟然也是數字 3。

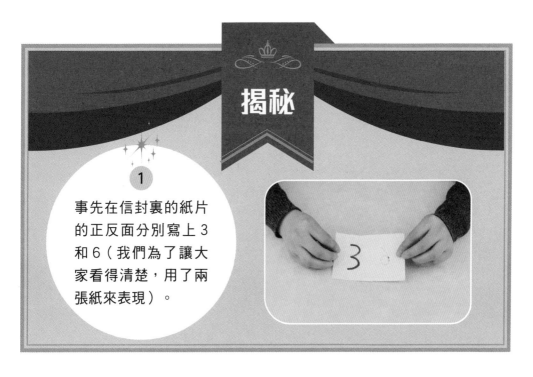

揭秘

1

事先在信封裏的紙片的正反面分別寫上 3 和 6（我們為了讓大家看得清楚，用了兩張紙來表現）。

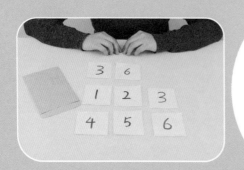

2

開始時，若選中6時，就留下此行，如選不中6就去除所選行，設法留下6，當放回紙片時，將紙片翻轉。

3

重複上面，拿出的就是翻轉後的3。

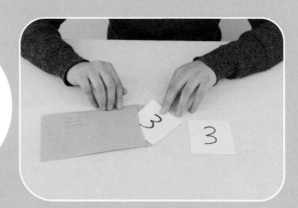

小貼士

變此魔術時可緩慢一些，不必像其他手法類魔術需要快動作。注意信封裏的紙片要儘量選擇厚一些的紙，以免字跡反透出來。在讓觀眾選擇留下某行的紙片時，要儘量用巧妙的語言循循誘導。

你喜歡誰

手法類魔術

道具

1 張白紙
1 支筆
1 個紙杯

步驟

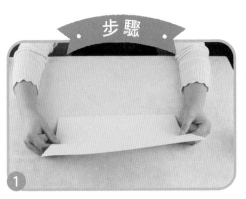

1
首先展示 1 張白紙。

2
將白紙依次撕成大小相同的 9 份。

3
拿出其中一份讓觀眾寫上最喜歡的
人的名字,揉成小團,扔進紙杯中。

4
剩下的 8 份也寫上 8 個人的名字。

讓你一學就會的100個小魔術

⑤

全部寫好後，都摺成小紙條放入紙杯中，拿筆攪動一下。倒出來，居然找到寫着最喜歡的那個人的名字的紙條。

揭秘

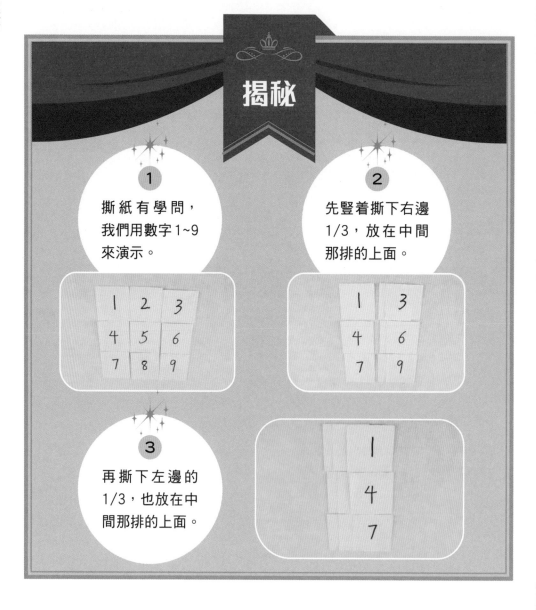

1

撕紙有學問，我們用數字1~9來演示。

1	2	3
4	5	6
7	8	9

2

先豎着撕下右邊1/3，放在中間那排的上面。

1	3
4	6
7	9

3

再撕下左邊的1/3，也放在中間那排的上面。

| 1 |
| 4 |
| 7 |

4

把撕好的紙疊好，中間那豎排 2、5、8 放在最下面。

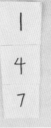

5

然後將下方的 1/3 處撕下，放在中間，上方的那部分也撕下，放在中間。

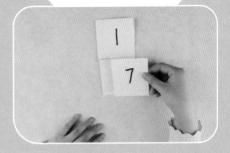

6

全部都撕完後，數字 5 在最下面。

7

我們發現「5」的四邊都有撕過的痕跡，讓觀眾就在這上面寫最喜歡的人的名字，當然很好找到。

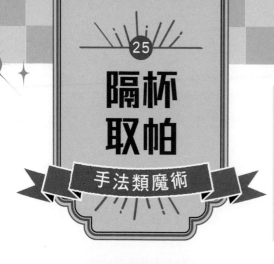

25 隔杯取帕

手法類魔術

道具

1 個紙杯
2 條絲巾
1 條橡筋
1 個小瓶

步驟

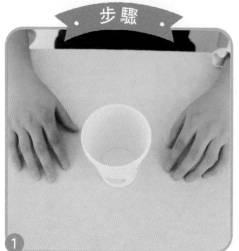

1 拿出紙杯,向觀眾展示一下杯裏是空的。

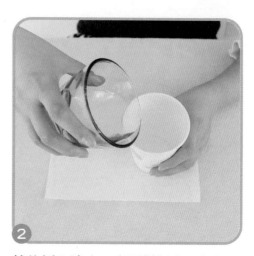

2 然後倒入清水,表示紙杯完好無損。

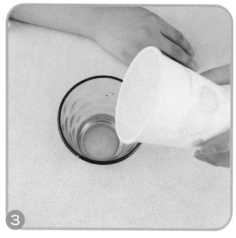

3 再將清水倒出,留下乾淨無水的紙杯。

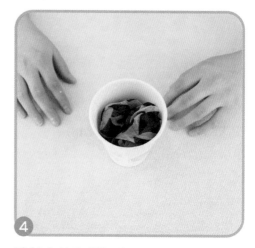

4 將絲巾放入紙杯中。

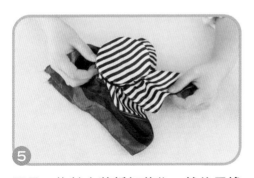

5 用另一條絲巾將紙杯蓋住，然後用橡筋封口。

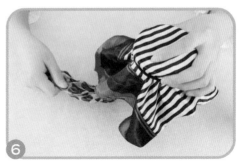

6 搖搖紙杯，吹口氣，製造神秘感，再拿起紙杯，把手伸進杯底，絲巾竟然隔着封閉的紙杯被拉了出來。

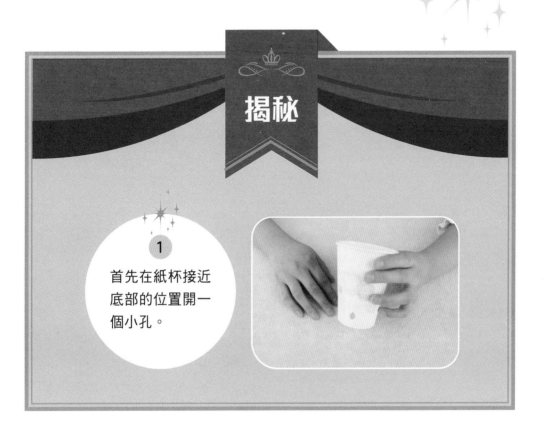

揭秘

1 首先在紙杯接近底部的位置開一個小孔。

2

倒入清水時，用手指按住洞口，以免水漏出來。

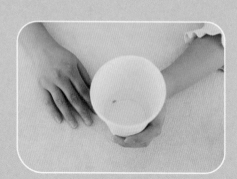

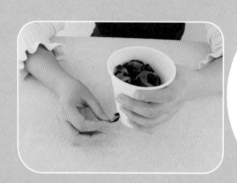

3

表演第 4 步將絲巾放進紙杯時，可把絲巾的一角塞進小洞裏，最後一步便可以順利拉出了。

小貼士

1. 為觀眾展示挖好洞的紙杯時，要注意紙杯的擺放角度，不要讓觀眾看到小洞，以免穿崩。

2. 放在紙杯內的絲巾儘量選擇小、柔軟一些的。

手帕空中自結

26

手法類魔術

道具

1 條大手帕
1 條小手帕
1 條橡筋

步驟

將小手帕平鋪在大手帕上方，注意把上側與左側的邊緣對齊，右手握住邊角。

雙手捏住大小手帕的邊緣，將其拿起。

雙手一抖，大手帕和小手帕竟然連在了一起。

揭秘

1

在表演之前，事先將橡筋套在右手的拇指和食指前端。

2

用大手帕一角遮住右手手指。

3

將大手帕和小手帕邊緣對齊時，右手迅速將橡筋套住兩個手帕的邊角。

5

手帕一抖，大小手帕就連在一起了。

4

兩條手帕套住時要牢固，不然會影響接下來的表演。

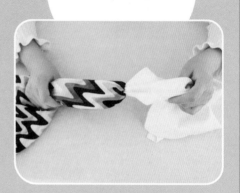

帕邊滾球

27

手法類魔術

道具

1 條手帕
1 個乒乓球
一小段細線

步驟

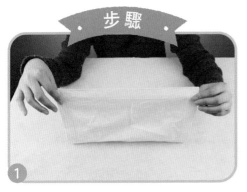

1. 將手帕展開，給觀眾看。

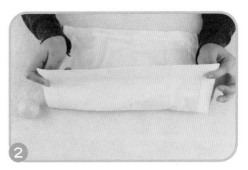

2. 雙手將手帕拉直。

3. 讓觀眾將乒乓球輕輕放在手帕上。

4. 神奇的一幕出現了，乒乓球竟然能在手帕上左右滾動。

揭秘

1

準備一條顏色與手帕相近的細線。我們為了讓大家看得清晰，用了一條黃色的線。

2

將細線打結，打結後的細線要比手帕稍短些，然後放在手帕裏的兩端。

3

表演時，用雙手拇指撐住細線，乒乓球實際上是放在線與手帕邊緣之間的，自然就不會掉下來了。

28 充電器穿空樽

手法類魔術

道具

1 個充電器
1 個空樽
1 杯水

步驟

① 展示一下 1 個充電器、1 個空樽和 1 杯水。

② 將水倒入空樽中，以表示膠樽是完好的，沒有漏水。

③ 再將膠樽裏的水倒掉，將樽蓋擰上。

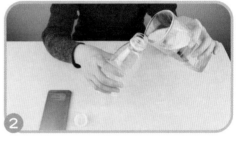

④ 用充電器對準膠樽，對膠樽施加魔法。

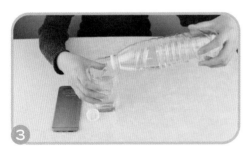

⑤ 讓充電器撞向膠樽，做兩次假動作，沒有撞進去，然後數 1、2、3，一晃充電器竟然跑到了膠樽中。

揭秘

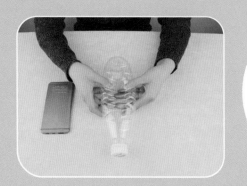

1

事先將準備的膠樽中間剝開一條縫隙，不要剝到底。

2

將充電器對準縫隙，雙手對靠，充電器就輕鬆進入到空樽中。

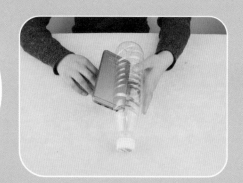

小貼士

一定要注意，倒水的時候，用手握住膠樽的切口處，將其掩蓋，不要露出縫隙，以免穿崩。膠樽是側着拿的，杯子裏準備的水不要太多，不然會漏出來。

餐巾完好無缺

手法類魔術

道具

1 根筷子
1 條餐巾

步驟

展示 1 條完好的餐巾和 1 根筷子。

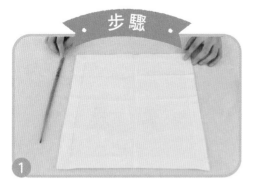

把餐巾展開，蓋在手上，用筷子往上穿，穿了幾次怎樣也穿不過。

再來一次，筷子竟穿過來了。

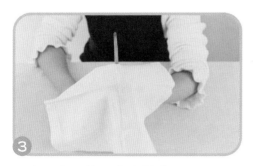

揭秘

1. 當餐巾蓋住手時，用食指頂起，前幾次未穿過，假裝用力。

2. 最後一次握住筷子的手順勢往下滑，將筷子退到餐巾外，再穿就穿過了。

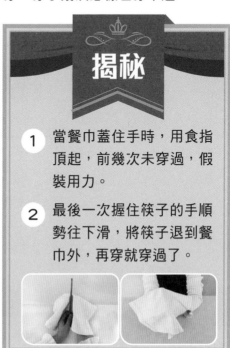

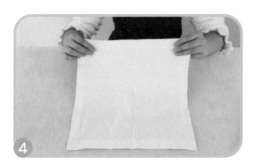

把筷子拿下來，餐巾依然完好。

30 消失的水

手法類魔術

道具

3 個紙杯
1 杯水

步驟

① 先給觀眾展示 3 個紙杯。

② 將 3 個紙杯倒轉，確認杯中沒有任何東西。

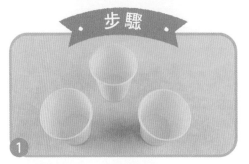

③ 將水倒入其中 1 個紙杯中，注意：不要倒太多。

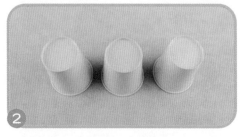

④ 打亂杯子的順序，製造神秘感。

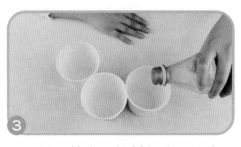

⑤ 將第一個杯子翻過來，沒有水。

⑥ 將第二個杯子翻過來，也沒有水。

7

神奇的是，將第三個杯子翻過來，還是沒有水。水去了哪裏呢？

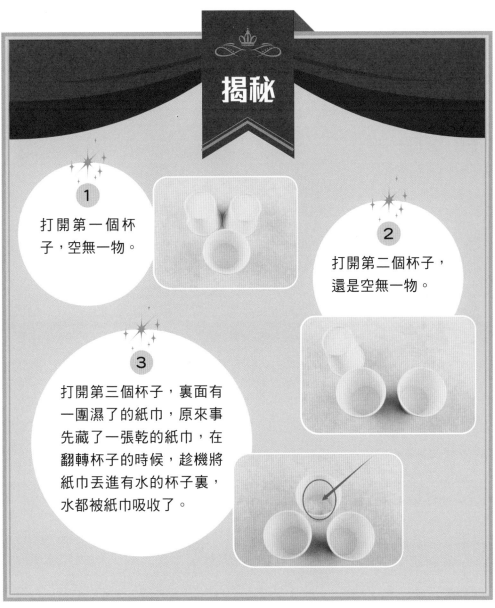

揭秘

1

打開第一個杯子，空無一物。

2

打開第二個杯子，還是空無一物。

3

打開第三個杯子，裏面有一團濕了的紙巾，原來事先藏了一張乾的紙巾，在翻轉杯子的時候，趁機將紙巾丟進有水的杯子裏，水都被紙巾吸收了。

31 杯立碟緣

手法類魔術

道具

2 個紙杯
1 個碟子

步驟

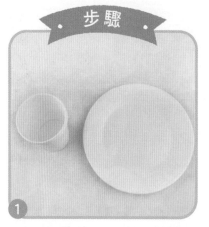

1 將準備好的紙杯和碟子向觀眾展示一番。

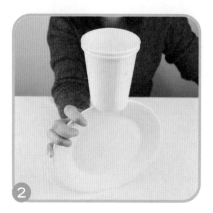

2 魔術師將杯子小心翼翼地放到碟子上，再輕輕地鬆開拿杯子的手，奇蹟出現了，杯子竟立在了碟子上。

揭秘

原來是拇指在碟子後側做了小動作，起了支撐作用。

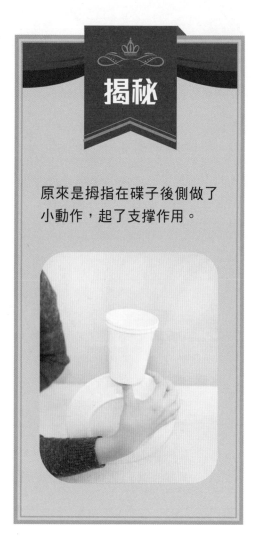

32 橡筋還原

手法類魔術

步驟

① 先拿出 1 條橡筋，套在左手上，向觀眾展示一下，橡筋是完好無損的。

② 然後將橡筋剪斷，並把切口展示給觀眾看。

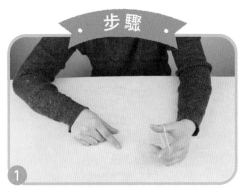

③ 雙手拿着斷掉的橡筋，施加魔法。

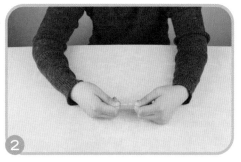

④ 當你再展開橡筋時，橡筋竟然完好如初。

揭秘

1

事先準備2條橡筋，一條藏在右手手心處，剪斷的實際上是另一條。

2

左手和右手捏緊橡筋時，順勢將右手的橡筋和左手的橡筋重合。

3

左手不動，右手靠近，假裝將橡筋拉斷。

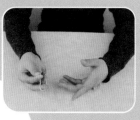

5

左手撐開橡筋，施加魔法，橡筋完好如初，而另一條斷掉的橡筋藏在左手手背處。

4

左手將斷掉的橡筋移至右手，左手張開。

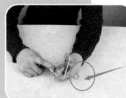

33 穿越的橡筋

手法類魔術

道具

紅、黃、藍色橡筋
各準備 2 條

步驟

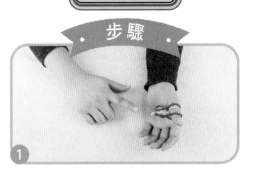

1 取出準備好的 3 條顏色不同的橡筋，套在拇指上向觀眾展示。

2 讓觀眾捏住你的食指，請他隨意選出某一個顏色的橡筋，例如觀眾選的是黃色橡筋。

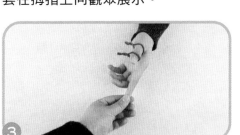

3 然後讓對方閉上眼睛數到 10，數完後再睜開眼，所選的黃色橡筋竟然不翼而飛了。

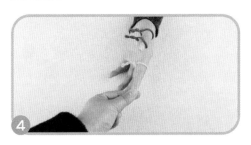

4 再讓觀眾閉上眼數到 10，待睜開眼時，黃色橡筋又重新穿越到了食指上。

揭秘

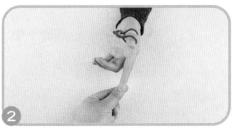

其實答案就在袖子裏。事先準備出兩套橡筋。表演前先將紅、黃、藍色橡筋套在手臂上，再用袖子遮住。表演時動作要迅速。

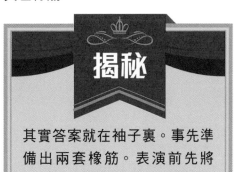

34 小球不見了

手法類魔術

道具

1 個小毛球

步驟

1 伸出雙手，向觀眾展示手裏甚麼都沒有。

2 然後拿出小毛球，把小毛球放在左手手心中。

3 左手握拳，用右手在拳上邊拍邊對觀眾說：「消失吧，消失吧……」

4 再次打開左拳，小球真的消失了。

揭秘

1

在表演第 3 步時，左手稍微鬆一些，右手在施魔法的時候用尾指和無名指將小毛球夾走。

2

右手快速將小毛球轉移。我們為了讓大家看得清楚，將右手朝上，實際上右手應是翻轉着拿小毛球的。

35 聽話 的桔皮

手法類魔術

道具

1 片桔皮
1 個碗
1 罐啤酒

步驟

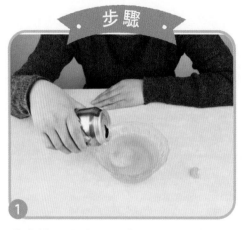

① 將準備好的啤酒、碗和 1 片桔皮展示給觀眾,然後將啤酒倒入碗中。

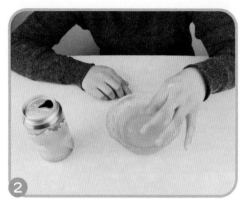

② 將乾淨的桔皮放入啤酒碗中。

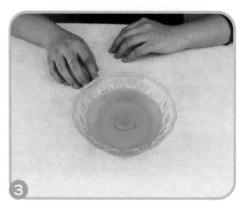

③ 眼見着桔皮沉到了碗底。

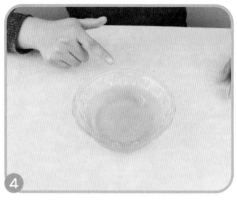

④ 然後用食指在碗沿上輕輕施魔法。

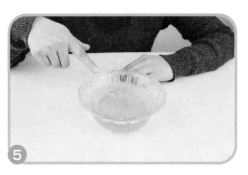

神奇的是，桔皮慢慢地被召喚了上來。

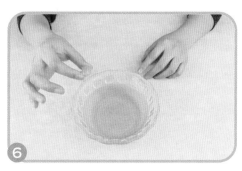

取出桔皮，讓對方檢查一下，確實是真的桔皮。

揭秘

碗中倒入的是有汽的啤酒，放入桔皮後，桔皮會下沉，過幾分鐘就會自動浮上來，只需配合這個過程，進行召喚即可。然後取出桔皮，讓對方覺得是你召喚上來的。

讓你一學就會的100個小魔術

36 剪出來的圈

手法類魔術

道具

1 條彩色紙條
1 支膠水
1 把剪刀

步驟

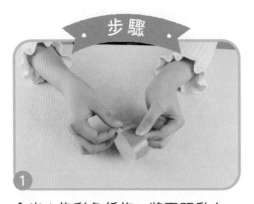

① 拿出 1 條彩色紙條,將兩頭黏在一起。

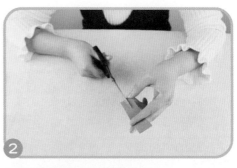

② 用剪刀從彩紙的中間剪下去,剪出來是一個圈圈。

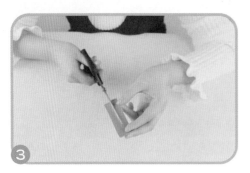

③ 接着從中間的位置繼續往下剪。

④ 你會神奇地發現,剪出來的竟然是套在一起的兩個圈圈。

揭秘

1

將彩色紙條黏在一起時，要注意一頭不動，另一頭把它調轉過來再黏上去，使其成為一個類似的環狀。

2

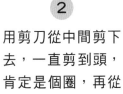

用剪刀從中間剪下去，一直剪到頭，肯定是個圈，再從中間開始剪，還會是個圈。

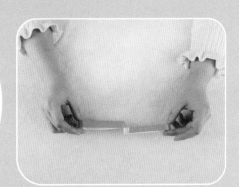

小貼士

黏紙條時，要注重手法，調轉過來後，紙條會有個扭結，要將扭結用手部擋住，以免穿崩。

37 神奇的火柴盒

手法類魔術

道具

1 個火柴盒

1 條橡筋

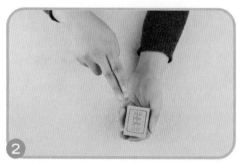

步驟

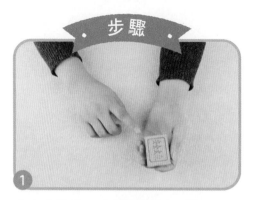

1 拿出火柴盒，向觀眾展示一番。

2 左手握住火柴盒，右手對其施加魔法。

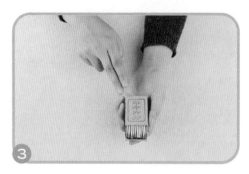

3 奇蹟出現了，只見火柴盒自己打開了。

揭秘

1 將橡筋圍着火柴盒套一周。

2 用盛放火柴的盒往裏壓,直到完全關閉。

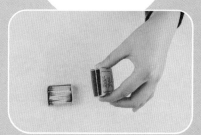

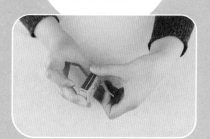

3 由於橡筋的彈力較大,所以需要手指按住,施加魔法時,鬆開手,火柴盒就會自動打開。

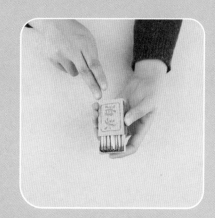

小貼士

在變此魔術時,可將橡筋塗成啡色,這樣方便與火柴盒兩側的顏色相混淆。綁在火柴盒上的橡筋要用手部擋住不要被觀眾看到。

38

一變二

手法類魔術

2支牙籤

步驟

1 先用左手拿着1支牙籤向觀眾展示一番。

2 雙手再同時拿着這支牙籤展示。

3 雙手離開時,1支牙籤竟然變成了2支。

揭秘

1

其實有 2 支牙籤，
先用左手拿着 1
支牙籤。

2

另 1 支牙籤就隱
藏在右手中。

3

當牙籤移到右手
時，右手裏面是
有 2 支牙籤的。

4

接着左手再取回右
手中的牙籤，同時
將右手將隱藏的牙
籤豎起即可。

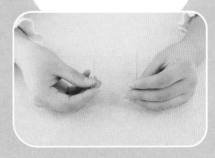

39 巧手變色

手法類魔術

道具

1 條雪條棍
紅色筆
黑色筆

步驟

首先展示一下被塗上紅色線的雪條棍。

接着兩隻手將雪條棍蓋起來，施加魔法，一端向另一端慢慢移動轉移觀眾的注意力。

再打開雙手，雪條棍的紅色線竟神奇地變成了黑色線。

揭秘

其實在表演前，雪條棍的兩面都被塗上了顏色，一面是紅色線，另一面是黑色線。當手沿着一端向另一端移動時，迅速翻轉雪條棍，打開雙手後，就變成了黑色線。

40 消失的戒指

手法類魔術

道具

1 枚戒指
1 條絲巾

步驟

1 向觀眾借 1 枚戒指，展示一下。

2 右手拿起絲巾，把戒指放在上面。

3 將絲巾和戒指一起翻轉過來，讓絲巾在上面，戒指在下面。請觀眾將手伸進絲巾內，確認戒指還在。

揭秘

這個魔術的重點在於確認戒指，請的觀眾其實是魔術師的助理，當確認戒指時，戒指掉入了助理的手中，戒指肯定會不翼而飛。

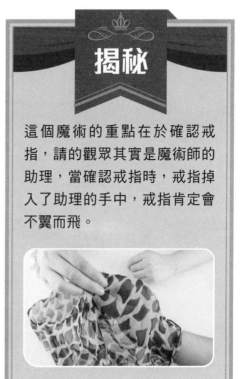

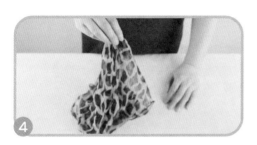

4 確認完畢後，將絲巾向空中一甩，戒指不見了。

41 頑皮的絲巾

手法類魔術

道具

2 條相同的絲巾
1 把剪刀
1 條橡筋

步驟

① 拿出 1 條絲巾，正反面都向觀眾展示一下。

② 將絲巾蓋在左手上，並將其塞入拳中。

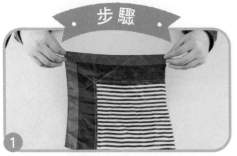

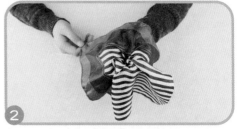

③ 將絲巾從拳心中拉出，用左手握住。

④ 右手用剪刀把露在外面的絲巾剪掉。

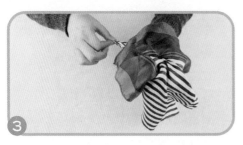

⑤ 一定要多剪一些，要將絲巾剪出一個大圓洞的效果。

⑥ 剪完後，將絲巾打開，絲巾竟然完好無損。

揭秘

1

表演前事先準備 2 條相同的絲巾。

2

將其中的 1 條絲巾的頭部拎起，留出 5 厘米的距離。

3

然後繼續將絲巾擰成一股繩，不用擰得太緊。

5

當做到第 4 步，剪掉絲巾頭部的時候，將藏在袖子裏的絲巾快速拉出來，其實剪壞的是袖子裏的絲巾。剪完再利用手的掩護再將剪出洞的絲巾塞回到袖子裏。

4

再用橡筋固定在左手腕處，用衣服蓋住。

小貼士

剪完絲巾後，將絲巾塞回到袖子時，動作要快，可與觀眾聊天以分散觀眾的注意力。

42

飲管被吃了

手法類魔術

道具

1 支飲管
1 把剪刀

步驟

① 先將準備好的飲管剪下一小節。

② 然後左手拿飲管，右手將飲管不斷向下壓，直到將飲管壓得不見為止。

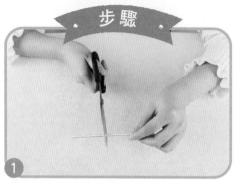

③ 攤開左手，飲管並沒有在左手裏。

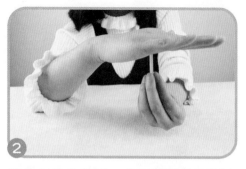

④ 張開右手，飲管竟然神奇地出現在右手中。飲管是怎樣變到右手中的呢？

小貼士

其實當飲管完全被壓入下面的左手時，雙手接觸，利用右手的壓力將飲管稍微翹起，趁機將其拿走即可。手法要快，不要讓觀眾看出來。

紙牌類
Magic
魔術

43 鉛筆穿牌

紙牌類魔術

2 張相同的撲克牌
1 支鉛筆
1 張白紙

步驟

1 左手拿出 1 張牌，先給觀眾展示正面。

2 再展示背面，證明這是 1 張完好無損的牌。

3 用白紙對摺，形成紙夾，將紙牌夾在中間。

4 用鉛筆從白紙上穿過紙牌。

5 將鉛筆拔出來，紙夾正中有一個明顯的圓孔。

6 故弄玄虛地吹一口氣，打開白紙，撲克牌是完好無損的。這究竟是怎麼回事呢？

揭秘

1

事先準備 2 張相同
的紅心 A，扎孔的
只是其中的 1 張。

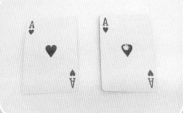

2

將帶孔的紅心 A 事
先藏在摺紙中。

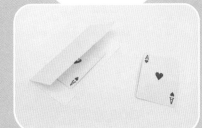

3

在表演第 3 步的時，
完好的 A 其實並沒
有放在摺紙內，而是
放在紙的外側。

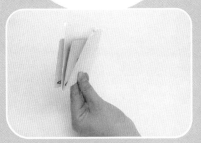

4

放完好的 A 的同時，
將鉛筆穿過洞的 A 移
平，把完好的 A 蓋住，
要讓觀眾感覺只看到
了一張 A。

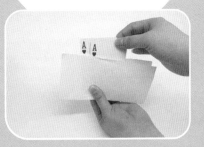

讓你一學就會的100個小魔術

5

完好的紅心 A 如圖藏在白紙的後面。

6

將鉛筆拔出時，快速地將穿孔的紅心 A 再橫着隱藏在白紙裏，拿走。

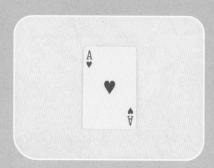

7

剩下的就是完好的紅心 A 了。

小貼士

做此魔術之前要做足準備工作，將扎了孔的 A 的邊緣修剪好。其餘就是在表演第 3 步的時候，手法要迅速，不要讓觀眾看出破綻。表演第 4 步，用鉛筆扎穿白紙時，要和事先扎好的紅心 A 的孔對齊，假裝做些用力的假動作，多練幾遍，你一定會成功！

44 選牌自升

紙牌類魔術

道具

1 副紙牌
1 個杯子
透明膠紙
一段細線

步驟

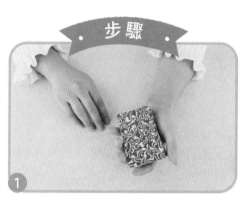

① 準備 1 副紙牌，讓觀眾任選一張牌，記住牌面，然後交還給魔術師。

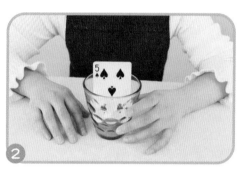

② 將整副牌放進杯子裏，再把選出的牌插進其餘的牌裏。

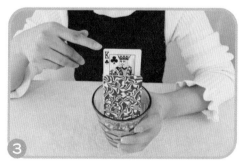

③ 一手舉杯，另一隻手在空中做牽引動作，只看到觀眾抽的那張牌居然隨着魔術師的手神奇地慢慢上升起來。

揭秘

1

表演前，在一張牌的背面上半部用透明膠紙黏上一段與魔術師衣服顏色相近的細線。

2

將貼了細線的牌放入整副牌中靠前的位置，線的另一端放在杯子外面。插回觀眾那張牌時要把線壓入疊牌中，這樣拿着杯子一邊移動一邊用左手拉細線，選中的那張牌就會慢慢升起來了。

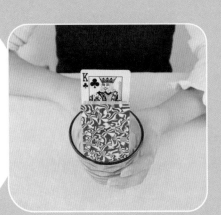

小貼士

變此魔術時，杯子要向內傾斜，也就是向身體處傾斜一些，不要讓觀眾看到細線。插牌的時候，也同樣要利用角度，不要被觀眾看到細線。

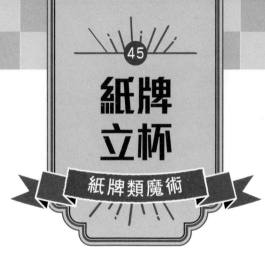

45 紙牌立杯

紙牌類魔術

道具

2 張撲克牌
1 個紙杯

步驟

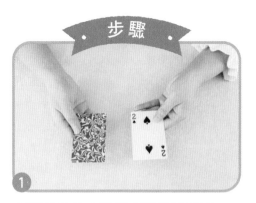

① 向觀眾展示 2 張撲克牌的正反面。

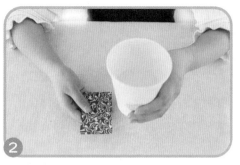

② 將紙杯內放入少量的水。

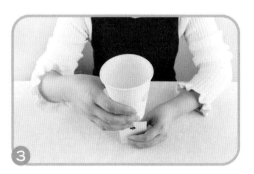

③ 右手握着紙杯慢慢放在撲克牌上。

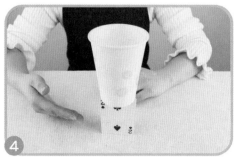

④ 雙手慢慢移開,紙杯竟然站立在撲克牌上,撲克牌也神奇地站立在桌面上。

揭秘

1

先將一張撲克牌對摺。

2

把對摺的撲克牌的一半貼在另一張撲克牌的背面。

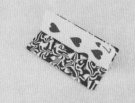

3

在表演第１步時，將對摺的撲克牌壓平，把杯子放在撲克牌上時，將背後的撲克牌拉成直角，這樣杯子就能穩立於撲克牌上了。

團結的 3Q

46

紙牌類魔術

步驟

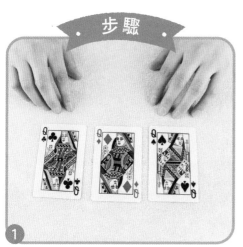

① 找出 3 張 Q，向觀眾展示一下。

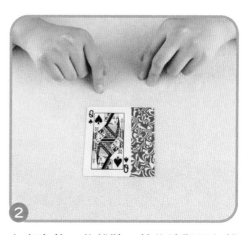

② 在桌上放一些雜牌，然後讓觀眾在雜牌上放一張 Q。

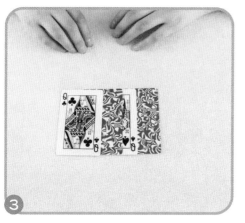

③ 再放一張雜牌，觀眾放第二張 Q。

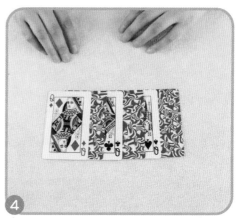

④ 重複以上動作，將 3 張 Q 都擺好。

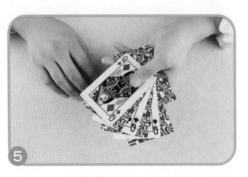

5 把桌子上的雜牌放在左手下面，施展魔法。

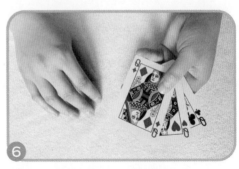

6 見證奇蹟的時刻，打開最上面的 3 張牌，3 張 Q 又在一起了。

揭秘

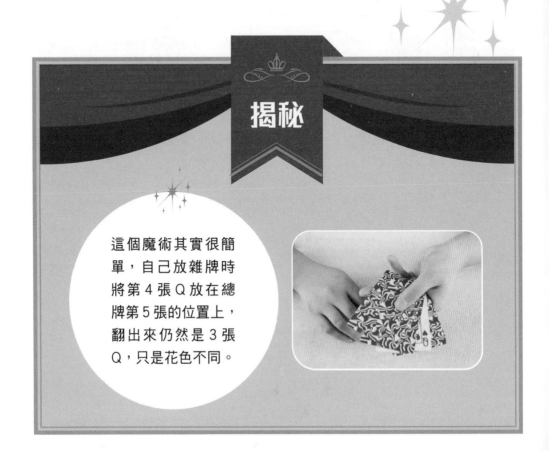

這個魔術其實很簡單，自己放雜牌時將第 4 張 Q 放在總牌第 5 張的位置上，翻出來仍然是 3 張 Q，只是花色不同。

47 紙牌魔術

紙牌類魔術

步驟

1 從 1 副牌中找出葵扇 6 和梅花 6。

2 開始發牌，讓觀眾喊停。當觀眾喊停時，將葵扇 6 放在發的那堆牌的最上面。

3 把發的葵扇 6 下面的那堆牌整齊地分出一半，再放在葵扇 6 的上面。

4 再次繼續發牌，觀眾喊停，把梅花 6 像葵扇 6 一樣，放在發的牌的最上面，再將手中剩下牌的一半，放在桌面梅花 6 的上面。

5 把所有撲克牌整合，分成兩部分。分別將葵扇 6 和梅花 6 的上面的一張牌留下，其餘牌放在一旁。

6 打開上面兩張牌，你會驚喜地發現是 4 張 6。

揭秘

1

表演前，事先將紅心6放在牌的最上面，將階磚6放在牌的最下面即可。

2

在表演第3步時，葵扇6上面放的是紅心6。

3

同理，在表演第4步時，梅花6上面放的是階磚6。

4

無論中間怎樣發牌，都是掩眼法，再打開時，4個6一定是在一起的。

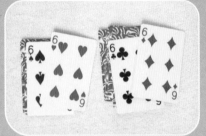

48 一定找到你

紙牌類魔術

道具

1 副紙牌

步驟

① 先將一整副撲克洗牌。

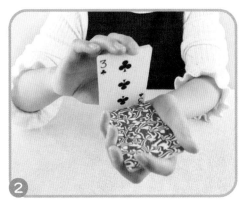

② 右手隨機將牌抬起展示,讓對方記住他看見的牌,然後合上(如梅花3)。

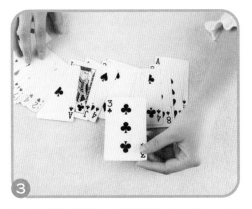

③ 把整副牌攤開,就能找到梅花3,但你並不知道對方剛才看到的就是它。

揭秘

1

在表演開始前,洗牌時,記住最後一張牌,如階磚3。

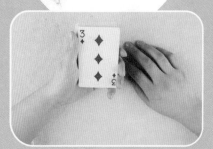

2

把牌翻開前,將階磚3往內抽出一點點,翻牌時,用拇指將其勾住。

3

合上牌時,迅速用拇指將階磚3抽上來,壓在梅花3的下面。

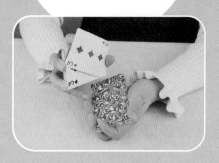

4

找牌時,只要找到階磚3,就能找到它左邊的牌,那就是梅花3了。

49

5Q歸一

紙牌類魔術

道具

5 張 Q
5 張雜牌

步驟

1

按如圖所示，先在桌面上擺 1 張雜牌和 1 張 Q。

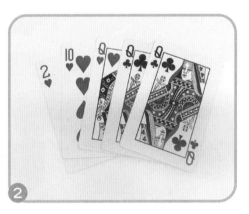

2

再繼續擺 2 張雜牌和 3 張 Q。

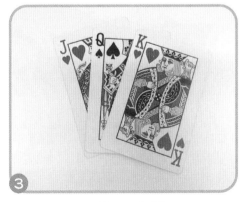

3

再如圖所示，擺 2 張雜牌和 1 張 Q，Q 放在中間位置。

4

全部擺完後，按先後順序拿在手中。

讓你一學就會的100個小魔術

當着觀眾的面，洗一下手中的牌。

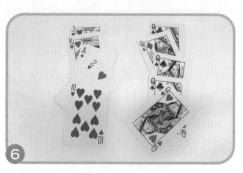
接下來按照數 5 張牌，第 6 張翻開
一張的順序，循環翻牌，神奇的是翻
出來的所有的第 6 張全部都是 Q。

揭秘

其實關鍵之處在於擺牌和洗牌
中。自己當着觀眾的面洗的
牌，自己心裏有數，都是掩眼
法，無論怎樣洗，最後都把原
來的順序洗回來，然後就按
照第 6 步的方法擺牌，5 張 Q
就會神奇地出現在你面前了。

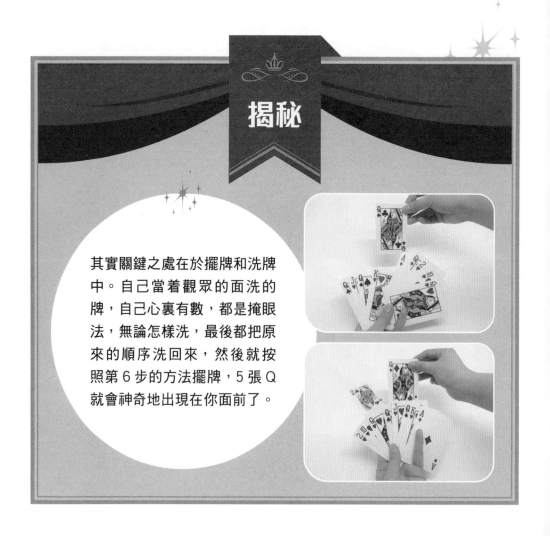

50 撲克還原

紙牌類魔術

道具

同一花色的
撲克牌從 A~K

步驟

1 準備從 A~K 同一個花色的撲克牌。

2 將 A~6 放一堆。

3 將 7~9 放一堆。

4 將 10 和 J 放一起。

將 Q 單獨放一張。

最後將 K 也單獨放一張。

撲克牌歸堆如圖所示。

先拿出 Q 和 K，給觀眾展示，並說：
「精彩的一幕馬上就要開始了⋯⋯」

把 K 放在 Q 下面，再把 J 放在最後
面，再把 Q 放到 J 後面。

把所有撲克牌擺好，再將 7、Q、8、
J、9、K、10 穿插入 A~6。

將牌背面朝向自己，翻開第一張，背着放在最下面，第二張是 A，將 A 正面放在桌子上。

再翻一張背着放在最下面，第四張是 2，如此類推。

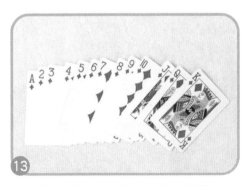

神奇的一幕便出現了，所有的牌都按 A~K 原封不動地出現在眼前。

小貼士

原來所有的關鍵秘密之處都在於擺牌之中。

51

4張 8居首

紙牌類魔術

1 副紙牌

步驟

①

取 1 副紙牌，向觀眾展示一下。

②

將撲克牌分為 4 小份。

③

拿起第一份，取上面的 10 張牌，放
到第二份裏。

④

再從第三份取出 3 張，放到第四份，
再從第二份裏取出 5 張牌放到第三份。

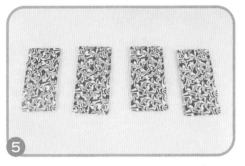

⑤

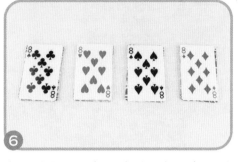

⑥

再從第二份裏取出 1 張牌放到第一份，第三份裏取出 2 張牌放到第一份，第一份裏取出 1 張放到第四份，第三份裏取出 1 張放到第二份。

上面的動作全部做完後，打開每份的第一張牌，顯示的都是 8。

揭秘

原因其實很簡單，只需在魔術開始前把 4 張 8 放在第一份牌的最上面。不拘泥於移動幾次，移多少張，都只是掩眼法，只記得第一份裏面的 4 張 8 放在哪份，最終移到第四份裏即可。

讓你一學就會的100個小魔術

52 瞬間變牌

紙牌類魔術

道具

1 副紙牌

步驟

① 拿出 1 副紙牌,將第一張展示給觀眾看。

② 在表演時,用右手的手掌將第一張牌向上推。

③ 當手向下回縮時,露出的第二張牌,繼續推啊推,變啊變,牌在觀眾眼前繞圈圈,嘴裏不停唸「咒語」。

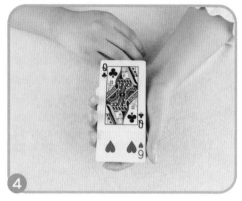

④ 手張開時,Q 竟然變了在上面。

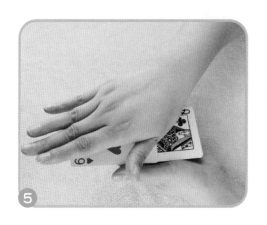

再繼續表演,繼續繞圈,繼續唸咒語,6又重新變回在上面。

⑤

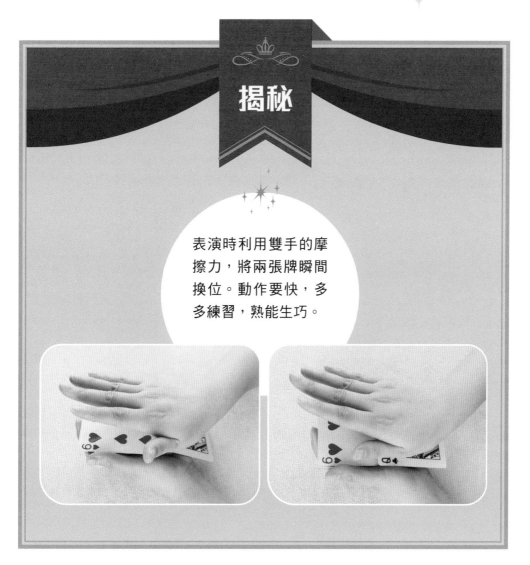

揭秘

表演時利用雙手的摩擦力,將兩張牌瞬間換位。動作要快,多多練習,熟能生巧。

53 神機妙算

紙牌類魔術

1 副紙牌

步驟

1 向觀眾展示 1 副完好的紙牌。

2 讓觀眾在你手中的牌中任意抽出 2 張，然後將 2 張牌相加的點數告訴你。

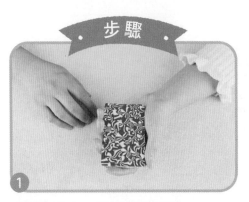

3 觀眾抽出來是 9 點，魔術師假裝想一下，說：「告訴你，從下到上的第 9 張牌就是 9。」

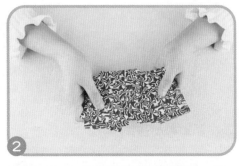

4 那麼魔術師背着一張張地抽，抽到第 9 張時，果然是 9。

揭秘

1

準備一套 A~Q 不同花色的牌。

2

然後再將一副牌中所有的花色的 A~6 留下。

3

將兩堆牌整理好 A~Q 放在上面，其餘一堆的 A~6 放在下面。

4

抽牌時，把牌面朝下，也就是 A~Q 在下面，讓觀眾抽上面的 A~6 部分的牌。這樣無論怎樣抽，最大的點都是 12 點。

5

然後抽的點數是幾，就從下面開始數，點數是幾，就數幾張牌，數到的肯定就是觀眾抽的點數了。

讓你一學就會的100個小魔術

54 撲克找一找

紙牌類魔術

道具

1 副紙牌

步驟

1 向觀眾展示手中的一整副紙牌。

2 隨便洗牌,然後從中間分開,分成兩份。

3 其中一半給觀眾,讓他記住最下面一張牌(例如葵扇6),自己不能看,讓觀眾集中注意力看他那一半。

4 看完後,將觀眾那一半拿回來放在自己這一半的上面。

⑤ 然後自己再切一遍牌。

⑥ 反過來，平攤在桌子上，直接說出觀眾看到的葵扇6，增加神秘感。

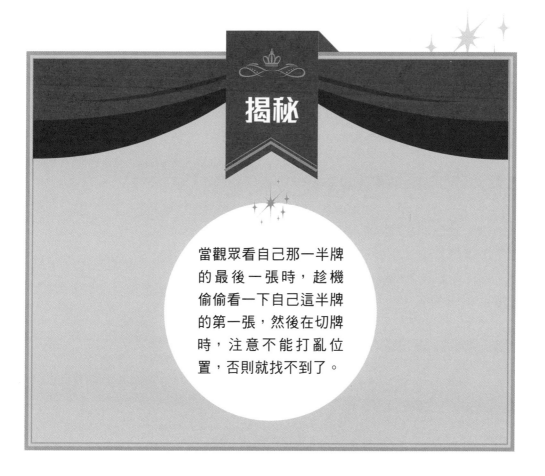

揭秘

當觀眾看自己那一半牌的最後一張時，趁機偷偷看一下自己這半牌的第一張，然後在切牌時，注意不能打亂位置，否則就找不到了。

55 怎樣都是你

紙牌類魔術

道具

1 副紙牌
1 支筆
1 張紙

步驟

1 向觀眾展示一整副紙牌、筆和紙。

2 從整副牌中拿出 4 張 3，再隨意拿 3 張其他的牌。

3 然後把那 4 張 3 疊成一份，把其他三張牌疊成一份。轉過身，讓觀眾選擇其中一份。

4 然後你在紙上寫下：「3」。

小貼士

無論如何選擇，都是「3」，只是各自的解釋不同。如觀眾抽的是 3，那麼寫的正好是 3，如觀眾抽的是其他的雜牌，那麼你可解釋成其他 3 張牌裏的一張。

56

四2集結

紙牌類魔術

步驟

① 在 1 副紙牌中挑出 4 張 2，擺在桌面上。

② 將剩下的牌洗一下。

③ 然後將 4 張 2 全部翻轉。

④ 在每張 2 牌上分別放 3 張牌。

5

將 4 份牌合放在一起，變成一份牌。

6

左右切洗牌，一邊切牌一邊對觀眾說：「見證奇蹟的時刻馬上就要到了⋯⋯」

7

合在一起後，再平均分成 4 份，每份 4 張牌。

8

讓觀眾任意選擇其中兩份牌，拿開。

9

再讓觀眾選一份，再拿開。

10

將剩下的一份牌翻開，這時神奇的一幕出現了，竟然是 4 張 2。

揭秘

1

將牌擺好，再合起後，每張 2 與 2 之間都隔了 3 張牌。

2

切洗牌時要左右洗牌，不要抽洗，這樣，A 與 A 之間總是隔 3 張。

3

從左邊看 2 在第幾張就在第幾份，想辦法留下這份，就一切 OK 了。

小貼士

這個魔術比較簡單，所有的奧妙都在擺牌中。表演時一定要注意是切牌，而不是洗牌。

57 捉不住的紅牌

紙牌類魔術

道具

5 張撲克牌
1 個髮夾

步驟

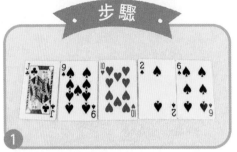

1 準備 5 張撲克牌，4 黑 1 紅，把紅的那張放在最中間。

2 把 5 張牌拿在手中，展開成扇形，把髮夾別在中間的紅牌上。

3 將髮夾取走，將牌翻轉，只露出背面。

4 請對面的觀眾將髮夾重新夾在中間的紅牌上。

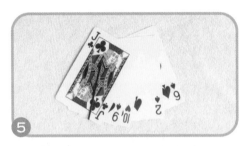

5 將牌翻過來，卻發現髮夾夾住的是第一張黑牌。

揭秘

1

因為牌展為扇形，所以紅牌的後面還有 2 張黑牌。看過去以為是夾的紅牌，其實夾的是正面的最後一張牌。

2

把牌翻過來後，因為前面有 2 張牌，所以夾住的是第一張。

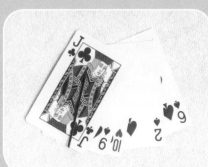

小貼士

夾牌的時候，手法要熟練，不要夾歪了，一旦夾歪，就達不到效果了。

58 瞬間變臉

紙牌類魔術

道具

1 副紙牌

步驟

手中拿 4 張牌，右手上是葵扇 6，左手上是紅心 6。

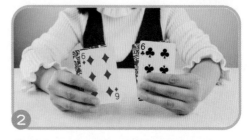

翻過來，右手葵扇的背面是階磚 6，左手的背面是梅花 6。

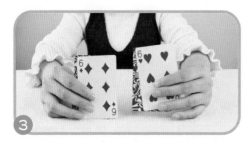

將兩張紅色的 6 面向觀眾。

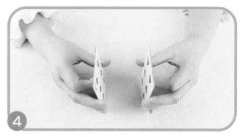

再將兩張紅色的 6 面對面靠在一起，一邊唸神秘的咒語，一邊在觀眾面前雙手搖來搖去，然後再吹口氣。

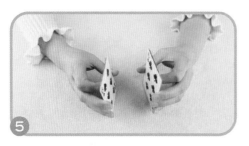

待到停的時候，兩張紅色的 6 竟然變成了黑色。

揭秘

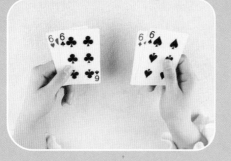

1

選取一副牌中的 4 張 6，一定不要拿錯，要雙手各拿兩張不同花色的牌。

2

在表演第 4 步兩張紅色的 6 面對面時，趁着雙手搖來搖去之即，將牌略分開一些，然後把雙手的拇指和食指互相抓住對面的牌。

3

趁着吹氣時，快速地把對面的牌抽到另一邊，兩張紅色的 6 就變臉成了兩張黑色的 6。

59

漂浮的紙牌

紙牌類魔術

道具

1 張紙牌
1 塊雙面膠紙

步驟

右手拿起 1 張紙牌，正反面均向觀眾展示一番。

雙手手掌夾緊紙牌開始摩搓，並對觀眾說，你正在產生摩擦靜電。

慢慢地將左手移開，紙牌黏在了右手上。展開右手手指，並向內彎曲，讓紙牌離開手掌，從前看紙牌好像正飄離手掌。

當中指完全伸展開時，紙牌似乎在手掌前漂浮了很長的距離。

⑤ 雙手再繼續摩搓，並在觀眾眼前來回搖晃。

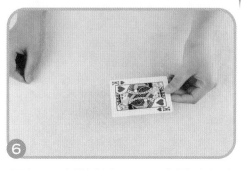

⑥ 最後展開紙牌給觀眾看，紙牌上甚麼都沒有，仍是一張完好的紙牌。

揭秘

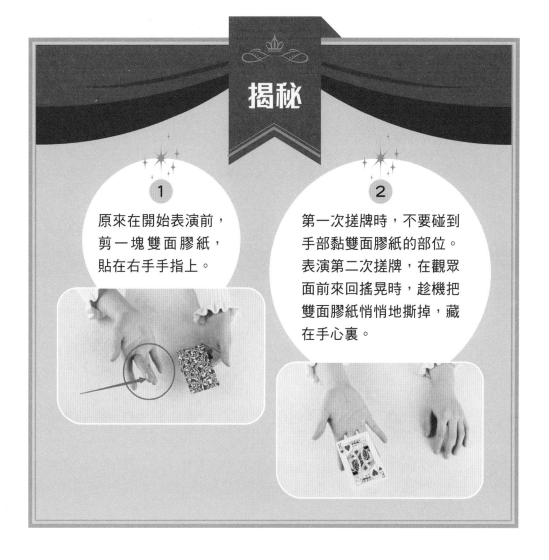

1

原來在開始表演前，剪一塊雙面膠紙，貼在右手手指上。

2

第一次搓牌時，不要碰到手部黏雙面膠紙的部位。表演第二次搓牌，在觀眾面前來回搖晃時，趁機把雙面膠紙悄悄地撕掉，藏在手心裏。

讓你一學就會的100個小魔術

60 巧猜紙牌

紙牌類魔術

步驟

① 拿出 1 副紙牌，讓觀眾洗幾次牌，放在桌面上。

② 然後拿出 1 個信封，用鉛筆在裏面捅幾下，證明信封完好無損，裏面沒有任何東西 。

③ 用左手握住信封，信封口朝上，從一副紙牌中抽取一張背面對着自己，正面朝向觀眾放進信封裏。

④ 施加魔法，敲一敲，抖一抖，說出剛才放進去的是張梅花 4。

揭秘

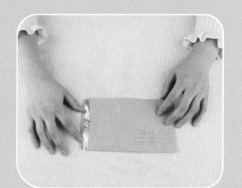

1

事先將一塊錫紙貼在信封的內壁。

2

表演時,將信封面向觀眾,放牌時,牌的花色及點數可反射到錫紙上。

讓你一學就會的 100 個小魔術

61 快速變牌

紙牌類魔術

步驟

拿出 1 副紙牌，洗一下，放在左手上，最上面的牌面為紅心 3。

然後用右手蓋住左手上的紅心 3，默唸咒語。

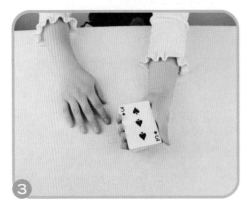

右手離開左手的牌面後，紅心 3 變成了葵扇 3。

揭秘

1

洗牌時，事先將紅心 3 放在最上面，將葵扇 3 放在紅心 3 的下面。

2

展示紅心 3，用右手蓋住時，四指將其往前推，手掌心壓住下面葵扇 3 的牌面。

3

壓住後，繼續將紅心 3 往前推。利用掌心將葵扇 3 搓出來。

4

將葵扇 3 快速移到紅心 3 上方。

5

再將右手拿開時就變成葵扇 3 了。

62 空手出牌

紙牌類魔術

道具

1 副紙牌

步驟

① 伸出右手,掌心面向觀眾,手裏沒有任何東西。

② 手掌輕輕一動,立即變出 1 張撲克牌。

揭秘

1 用手指在手背處將 1 張紙牌背對着手背夾住。

2 用拇指輕輕撥動牌角,同時無名指與中指漸漸彎曲,接着食指輕輕上抬。

3 讓手背的牌可以順利移動過來,然後把牌放掉,再依次進行重複的動作。

小貼士

雙手藏牌時,儘量不要將牌角從手指正面露出,此魔術看似簡單,其實不然,需多多練習。

63 剪不斷的繩子

繩子類魔術

1 條長繩
1 條短繩
1 把剪刀

步驟

1 拿出長繩向觀眾展示一番，並給大家介紹這是 1 條普通的繩子。

2 然後將繩子對折，用左手握住折彎處。

3 右手從左手中抽出折彎的部分。

4 用剪刀把露出的折彎處剪斷。

5 對着繩子吹一口氣，再拉開，繩子竟然完好無損。

揭秘

1
表演前先準備一截短繩，對折把兩端貼合。

2
把繩環藏在手中，在剪斷時，抽出短繩。

3
剪刀所剪的也是這截短繩環，把長繩拉開時，將斷掉的短繩趁機藏起來。

讓你一學就會的100個小魔術

64 繩子穿桔

繩子類魔術

道具

2 條繩子
1 個桔
1 塊布

步驟

向觀眾介紹一下你準備的 2 條繩子、1 個桔、1 塊布。

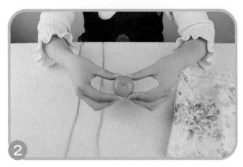

桔中間要挖一個洞，以方便繩子能夠穿過去。

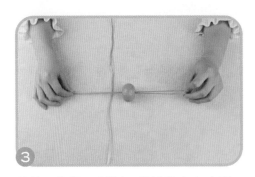

將第 1 條繩子對折，從桔的中心穿過。

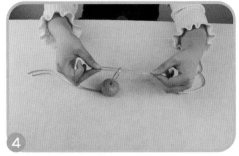

將第 2 條繩子對折，從之前穿過的繩環中穿過，成為一個掛扣關係。

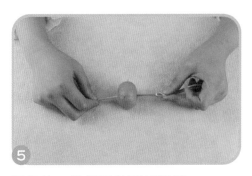

5 再把第 2 條繩子的頭部對折。

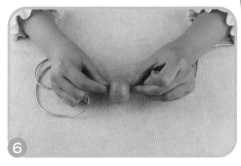

6 再同第 1 條繩子的掛扣一同塞入到桔的中心。

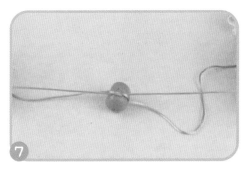

7 將桔兩邊斜對角的單條繩子拉起來打個結。

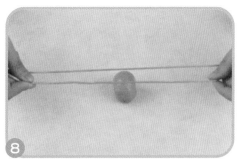

8 將布蓋在桔上,露出拉着繩子的雙手。然後默唸咒語,待打開布時,繩子和桔竟然完全分開,桔掉在了桌子上。

揭秘

一條繩對折,穿過桔的孔,然後將另一條繩對折後穿過第一條繩留出的口,兩繩交點塞入桔內,在打結後正好交換了繩頭,所以一拉即脫,不信你試試。

65 鐵環自縛

繩子類魔術

道具

1 個鐵環
1 條繩子

步驟

1

向觀眾展示一下鐵環和繩子。

2

左手撐起繩子，右手拿住鐵環，套在繩子上。

3

右手一鬆手，鐵環就掉了下來。

4

再次用右手將鐵環套在繩子上。

5

奇妙的事情發生了，一鬆手，鐵環竟然又套在了繩子上。

揭秘

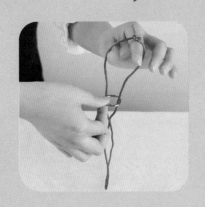

1

表演第 4 步時，鐵環邊緣可在左手中指上停留一下，原來奇妙之處在手指頭上。

2

快速用左手食指勾一下繩，再輕輕一鬆手，鐵環就套在繩子上了。

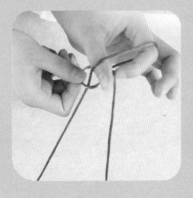

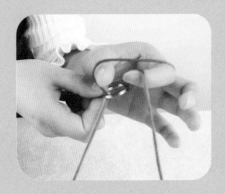

3

注意手指是怎樣從鐵環處穿過繩子的。

· 讓你一學就會的100個小魔術 ·

66 穿繩子的圓環

繩子類魔術

道具

2 條繩子一長一短
1 個小環
1 頂帽子

步驟

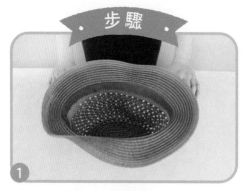

1 先給觀眾展示一下帽子。

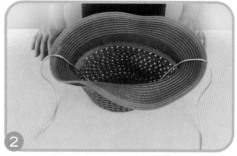

2 把一條繩子放進帽子裏,讓繩子的兩端搭在帽子外邊。

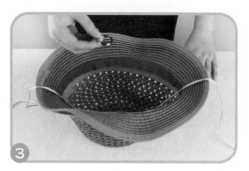

3 把一個小環放進帽子裏。

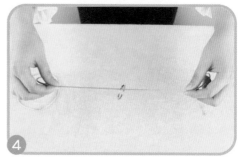

4 讓觀眾拿開帽子,魔術師緩緩拉出繩子,小環竟然自己穿在繩子上了。

揭秘

1

把短繩繞成小團，放在長繩旁，看起來就像一條繩子，拿起長繩時，順手把小團的繩子藏在右手心。

2

放長繩時趁機將短繩放在帽子裏，短繩自動打開，其實是兩條繩子的各一端搭在外面。

3

小環放進帽子時，其實是放進長繩的一端，這樣拉起時捏住這一端繩子就穿過去了。

4

拿繩子時，將兩條繩子的接口捏住，藏在手指中，拉繩子的時候小環自然就穿在繩子中央了。

67 繩上移環

繩子類魔術

4 個等大的銅環
一段繩子
1 條手帕

步驟

1 將準備的工具向觀眾展示一下。

2 請觀眾給 1 個銅環打上結扣，然後拉住繩索的兩端。

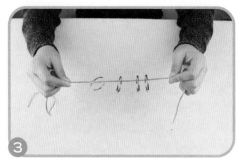

3 其餘 3 個銅環穿到已打結扣的環的另一邊。

4 用手帕蓋住銅環，雙手進去一邊施魔法，一邊做動作。

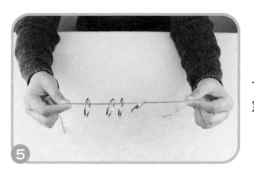

一會兒工夫後打開手帕，3 個銅環竟然都跑到了打過結的銅環的另一邊。

⑤

揭秘

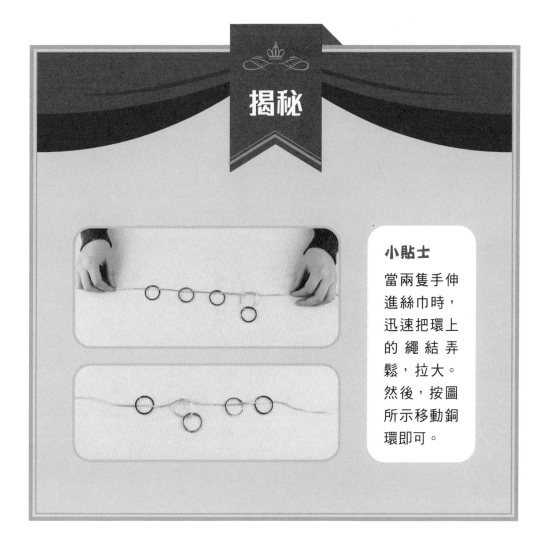

小貼士

當兩隻手伸進絲巾時，迅速把環上的繩結弄鬆，拉大。然後，按圖所示移動銅環即可。

68 三繩奇術

繩子類魔術

道具

長、中、短 3 條繩子

步驟

① 將長、中、短 3 條繩子依次擺在桌面上。

② 左手握住 3 條繩子，將 3 條繩子的上端對齊。

③ 將下端 3 個繩頭放到左手裏，然後將繩頭對齊。

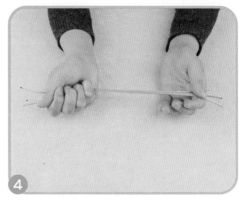

④ 用雙手將繩子平拉幾下。

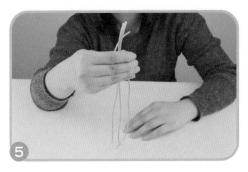

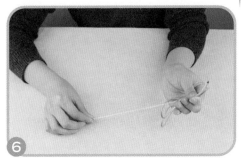

5 然後左手突然移開，3 條繩子自然垂下，你會神奇地發現 3 條繩子竟然變得一樣長了。

6 結束後將上下兩端 6 個繩頭對齊放入左手，然後左手依次抽出 3 條繩子。

抽完後，平放於桌面，3 條繩子又恢復了長、中、短原樣。

7

揭秘

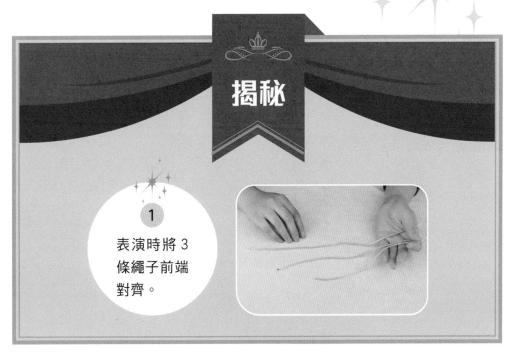

1 表演時將 3 條繩子前端對齊。

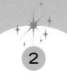

2

將短繩下端翻上來與長繩頭對齊。

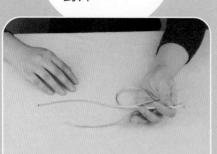

3

再將其餘 2 條繩子也提上來效仿。

4

雙手將繩子對拉幾下。

5

其實繩子多餘的部分，都握在了手心處。

69 繩套換位

繩子類魔術

道具

紅、粉色 2 條繩

步驟

1

將 2 條繩子分別打上一個結,變成等長的繩套。

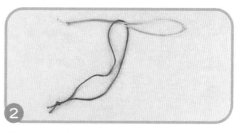

2

將紅色繩套穿過粉色的繩套。

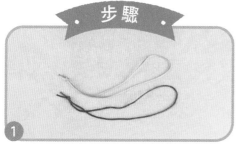

3

粉色的繩套套在右手拇指上。

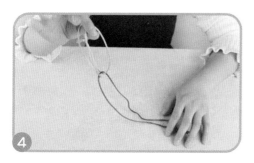

4

右手向下一抖,兩個繩套立刻變換了位置。

揭秘

其實很簡單,只要捏住上面繩套的一邊,向下一拉,就出現了換位的效果。

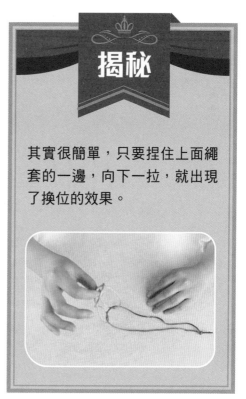

靈珠脫繩

繩子類魔術

70

1 粒帶孔小珠
1 個鐵環
2 條尼龍繩

步驟

1 將2條繩子和1粒小珠放在桌子上向觀眾展示。

2 將2條繩穿入小珠,拿出鐵環將繩子穿過來,鐵環套上小珠。

3 選好一端,然後將繩頭打一個結。

4 將小珠和鐵環繫在一起。

5 施加魔法,小珠竟自己掙脫了。

揭秘

1

表演前準備好帶孔的空心小珠。

2

將 1 條尼龍繩對折，穿過小珠的孔。

3

穿過小珠孔後留出繩套，將另 1 條繩對折後穿在繩套內。

5

再打結後正好交換繩頭，一拉即脫，繩脫珠了，套圈自然也跟着一起掉下來。

4

將 2 條繩的交點拉入小珠內。

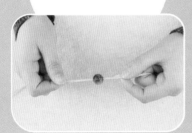

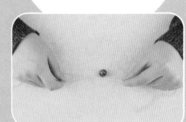

空手來繩

71

繩子類魔術

道具

1 條繩子
1 條透明細線
1 粒小珠子

步驟

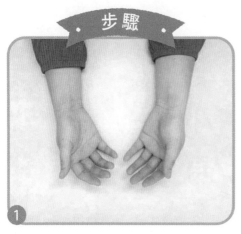

1 向觀眾展示兩手空空。

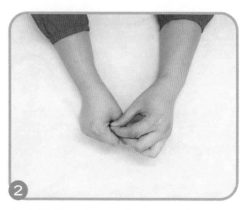

2 右手握拳，左手好像在右手裏面挖東西。

3 竟然冒出來一條繩子。

小貼士

在選擇珠子時，儘量找和細線、衣服同樣顏色的，以免穿崩。我們為了讓大家看得更清晰，選擇了反差較大的細線與珠子。

揭秘

1

表演前把繩子一端繫上細線，細線上繫 1 粒珠子。為了讓大家看得清晰，我們選擇了一條較粗的線。

2

繩子放入袖口留細線和珠子在袖口邊上。

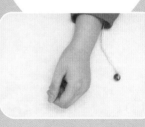

3

展示兩手空空後，左手自然下垂，袖口裏的珠子落入手心。

4

右手順勢從左袖裏將繩子拉出來。

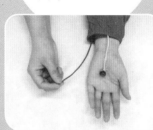

72 巧脫繩環

繩子類魔術

道具

1 條繩子

步驟

① 在繩子中間打一個結,然後將兩端繫在左右手腕處。

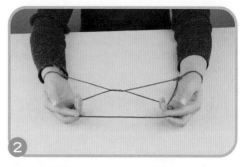

② 嘗試各種方法,無法將繩子的活結打開。

③ 雙手飛快地施加「魔法」,揮舞幾下。

④ 雙手分開,繩子竟然恢復成一條直線,打的結消失不見了。

揭秘

1 將繩子中間的活結拉大。

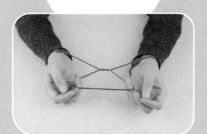

2 施加魔法時，快速地將繩結拖到一側手腕處，拉緊。

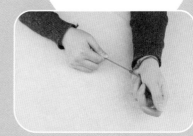

3 實際上打的結一直都在，只是結在了左手腕的一邊。

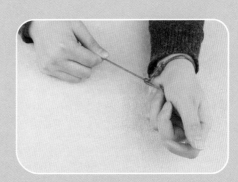

小貼士

在選擇繩子時，最好選擇尼龍繩，因為尼龍繩較滑，可以快速地施展魔法。

73 金環消失

繩子類魔術

道具

1 個鐵環
一段繩子

步驟

1. 將事先準備好的繩子穿過鐵環。

2. 用右手握住鐵環。

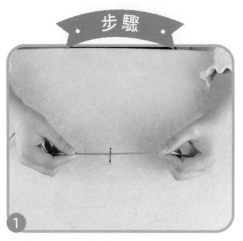

3. 把繩子一端給一位觀眾拿着,另一端給另一位觀眾。

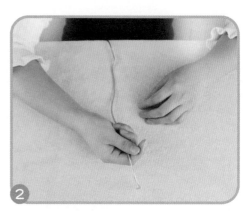

4. 兩位觀眾鬆手,然後將左手伸向右手下方。

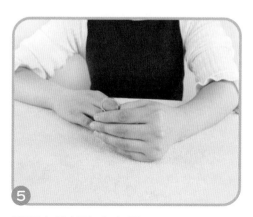

⑤

鐵環竟然被取出來了。

揭秘

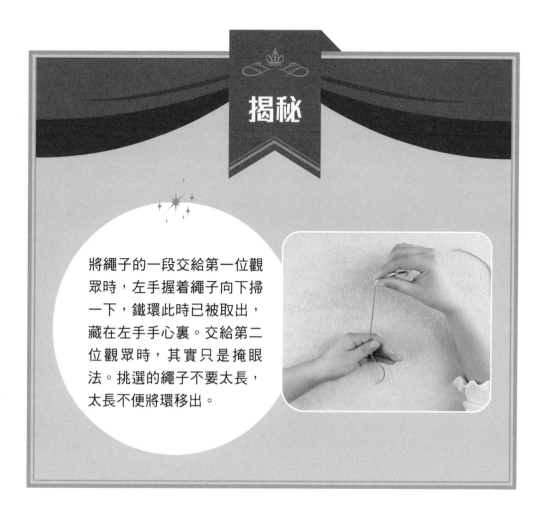

將繩子的一段交給第一位觀眾時，左手握着繩子向下掃一下，鐵環此時已被取出，藏在左手手心裏。交給第二位觀眾時，其實只是掩眼法。挑選的繩子不要太長，太長不便將環移出。

74 上升的鐵環

繩子類魔術

步驟

① 準備 1 條橡筋，將其剪斷，雙手分別拉住橡筋的兩端，將鐵環套在上面。

② 施加魔法，鐵環慢慢開始移動。

③ 鐵環越來越往上移，達到了最高點。

揭秘

1

雙手握住橡筋左右兩端 3 厘米處，將鐵環放在中間。

2

右手保持不動，左手拉動橡筋。

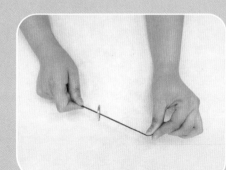

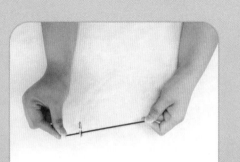

3

右手稍提高一些，左手用力往外拉，鐵環便上升了。

75

跳動的橡筋

繩子類魔術

道具

1 條橡筋

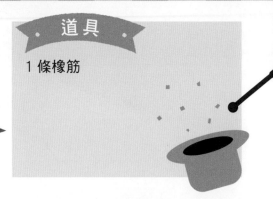

步驟

1

首先在左手的食指和中指上套 1 條橡筋。

2

然後左手呈半握拳狀態。

3

左手張開時，橡筋竟然跑到了無名指和尾指上。

4

左手再次半握拳。

5

待張開時，橡筋又回到了食指和中指上。

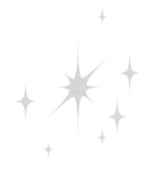

揭秘

1

將橡筋套在食指和中指上。

2

當半握拳時，左手拇指將橡筋撐起。

3

然後左手四指都套上，再彎曲，拇指離開。

4

待到伸直後橡筋自然會跑到無名指和尾指上。

5

左手拇指再次
撐開橡筋。

6

食指與中指彎曲，快
速插入橡筋中，無名
指和尾指快速撤出。

7

拇指再次離開，伸開
五指，橡筋自然會
跑到食指和中指上。

魔性繩子

繩子類魔術

道具

1 條細繩
1 支飲管
1 把小刀

步驟

1 向觀眾展示一下飲管、細繩和小刀。

2 將細繩穿進飲管,兩端各露出一段。

3 將飲管對折,左手按住飲管,右手拿小刀將中間割斷。

4 飲管斷節,然後吹口氣,將細繩從一端拉出。

讓你一學就會的100個小魔術

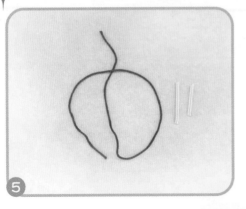

咦！奇怪！細繩竟然完好無損。

⑤

揭秘

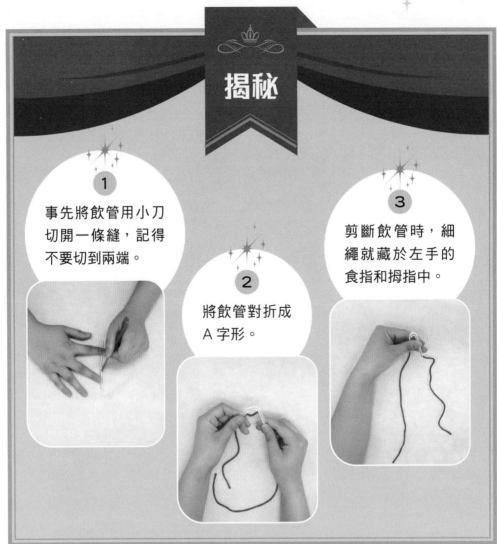

1

事先將飲管用小刀切開一條縫，記得不要切到兩端。

2

將飲管對折成A字形。

3

剪斷飲管時，細繩就藏於左手的食指和拇指中。

一拉就沒有

繩子類魔術

77

道具

1 條紅繩

步驟

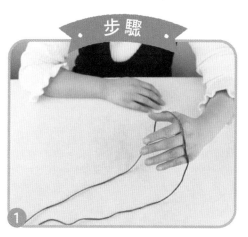

1 如圖所示，將紅繩繞在左手上。

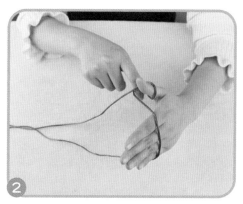

2 右手食指將左手虎口處的繩子勾過來，順時針轉個圈，再把形成的圈交給左手食指保管。

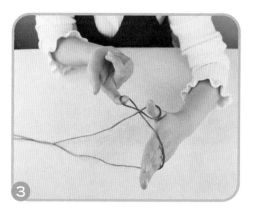

3 如圖所示，繼續繞繩。

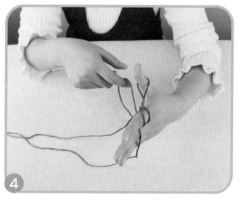

4 如圖所示，再繼續繞繩子。

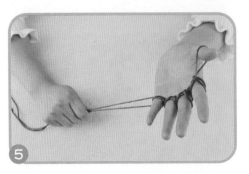

5 重複上面步驟，直到繞滿 5 隻手指。

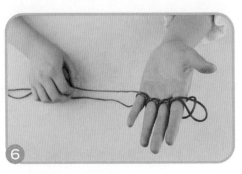

6 放掉拇指上的線圈。

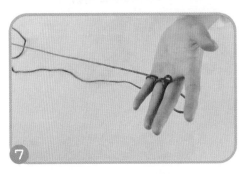

7 拉動尾指處靠近手心的那條線。

8 繩子竟然脫手而出。

揭秘

此魔術奇妙之處就在繞繩的方法中，你也來試試吧！

78 繩子穿牌

繩子類魔術

道具

1 條繩子
2 張相同的撲克牌
1 條方巾
1 把剪刀

步驟

① 取出繩子和 1 張撲克牌給觀眾檢查。

② 拿出剪刀在撲克牌的中間剪一個圓形的洞。

③ 然後將繩子穿進洞中，讓兩名觀眾各拿繩子的一頭。

④ 取出方巾，將撲克牌蓋住，雙手一邊伸入方巾，一邊默唸咒語。

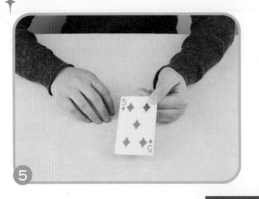

魔術師的手對方巾施魔法後揭開方巾，撲克牌奇蹟般地還原了。

揭秘

1

事先將一張完好的撲克牌藏在袖子中。當雙手在方巾下施魔法時，偷偷把方巾下剪洞的撲克牌撕掉，再放到袖子中。順勢將另一張袖中的撲克牌拿出即可。

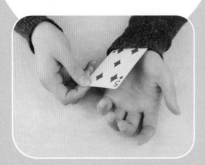

2

看，很順利地就拿出來了，你也來試一試吧。

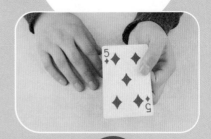

小貼士

表演這個魔術時，要穿長袖且質地較厚的衣服，撕牌和取牌時動作一定要快。

79

靈活 的橡筋

繩子類魔術

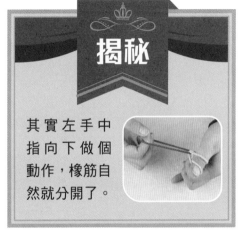

道具

1 條紅色橡筋
1 條黃色橡筋

步驟

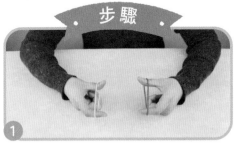

1 向觀眾展示兩條不同顏色的橡筋。

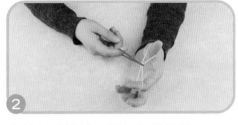

2 將黃色的橡筋穿過紅色的橡筋。

3 再將黃色的橡筋套在左手拇指上。

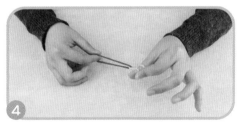

4 如圖所示右手向下做個動作。

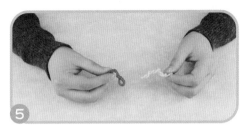

5 咦，剎那間橡筋分開了。

揭秘

其實左手中指向下做個動作，橡筋自然就分開了。

80 鐵環逃脫

繩子類魔術

道具

1 條繩子
1 枚鐵環
1 條手帕

步驟

1 先向觀眾展示一下繩子和鐵環。

2 將繩子對摺穿過鐵環,繩子的兩端穿過對折處,然後將繩子拉緊。

3 繩子拉緊後,便在鐵環上結成一個結。

4 將鐵環放在桌面上,繩子拉開。

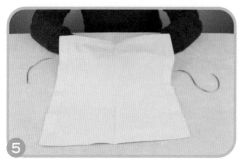

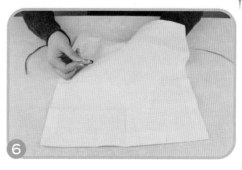

然後將手帕放在鐵環上，繩子的兩端分別露在手帕的兩側。把手伸進手帕中，對鐵環施加魔法。

不一會兒，右手便將鐵環拿出。

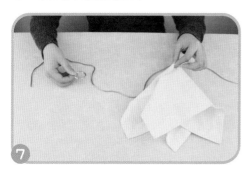

再把手帕掀起，繩子仍是完好的。奇怪！繩子並沒有斷，而且露在手帕的兩側，鐵環是怎樣取出來的呢？

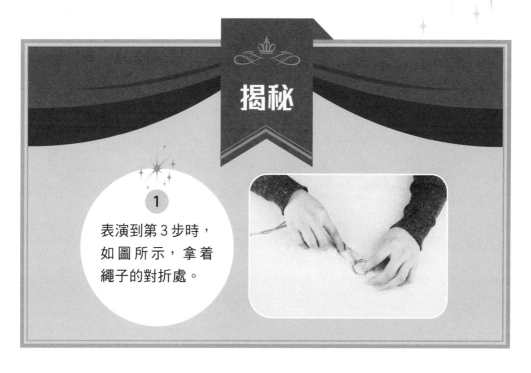

揭秘

1

表演到第 3 步時，如圖所示，拿着繩子的對折處。

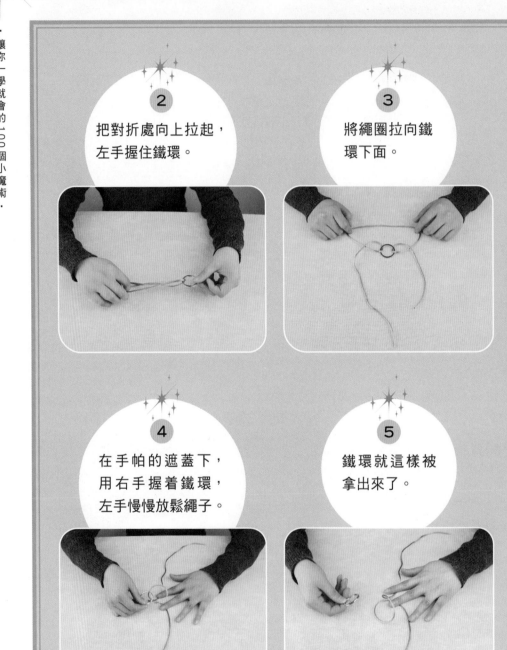

2

把對折處向上拉起，左手握住鐵環。

3

將繩圈拉向鐵環下面。

4

在手帕的遮蓋下，用右手握着鐵環，左手慢慢放鬆繩子。

5

鐵環就這樣被拿出來了。

道具類
Magic
魔術

81 水中撈針

道具類魔術

1 個水杯
1 個水瓶
1 個萬字夾
1 塊磁鐵

步驟

1 向觀眾展示小瓶子和 1 個杯子，杯子裏裝了半杯水。

2 從杯子裏往小瓶子裏倒一些水，證明小水瓶是空的。

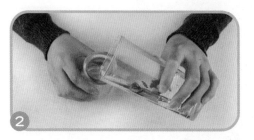

3 往瓶子裏放入一個萬字夾。

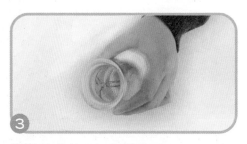

4 對瓶子施加魔法，萬字夾竟然神奇地隨手指而動。

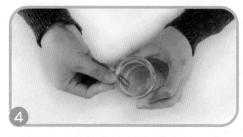

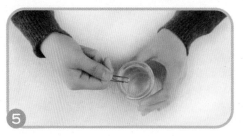

5 手沒伸進瓶子裏萬字夾居然被取出來了，可瓶子裏面的水還在。這是為甚麼呢？

揭秘

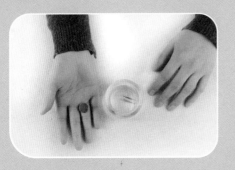

1

原來是有塊磁鐵在作怪。

2

表演時將小磁鐵先藏在袖口裏，取出後再藏在手裏。再從瓶底往瓶口處吸萬字夾，不要發出聲音。

3

直接吸出來，取出萬字夾，別忘了先把磁鐵藏回去，再把萬字夾拿到觀眾面前展示。

讓你一學就會的100個小魔術

82 消失的雞蛋

道具類魔術

道具

1 頂帽子
1 個雞蛋
1 把小刀
1 根筷子

步驟

拿起雞蛋和帽子向觀眾展示一番。

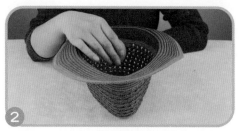

將帽口朝上放在桌上，把雞蛋放入帽子裏。

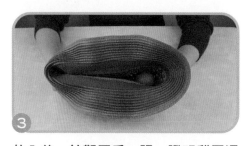

放入後，給觀眾看一眼，證明雞蛋還在。

用力按壓捶打帽子，然後一邊施加魔法一邊用力搖晃。

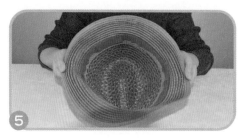

將帽子再次展開時，雞蛋竟然不見了。

揭秘

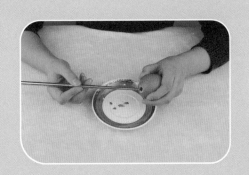

1

表演前用筷子將雞蛋刺一個小孔,把蛋黃和蛋白倒淨。

2

用手將帽子底部的邊緣挖個洞,進行表演時不要讓大家看到這個洞。雞蛋放入帽子,搗碎後的蛋殼就能從洞中漏到腿上了。

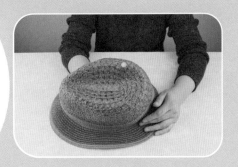

小貼士

需要注意的是,帽子上面的洞,在不易被發現的前提下,越大越好。還有雞蛋殼搗得越碎,蛋殼就會漏得越快。

83 折不斷的火柴

道具類魔術

1 盒火柴
1 條毛巾

步驟

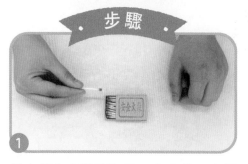

① 從火柴盒中隨意取出一支火柴,向觀眾展示。

② 將毛巾打開,前後兩面都向觀眾展示一下,表示毛巾裏甚麼都沒有。

③ 把火柴包在毛巾裏面。將毛巾裏的火柴折斷,吹一口氣。

④ 打開毛巾時,裏面的火柴竟然完好無損。

揭秘

原來手中早就提前藏好了一支火柴,放進手帕的其實是兩支火柴,折斷的只是其中的一支。打開手帕時,折斷的火柴藏在了最裏面。

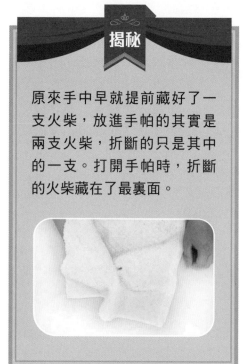

84 清水藏磁鐵

道具類魔術

1 個紙杯
1 塊海綿
半杯水
1 塊磁鐵

步驟

右手拿半瓶水，左手拿着紙杯。

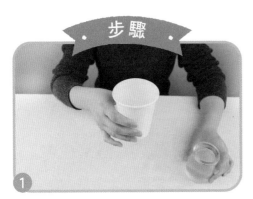

把右手瓶裏的水慢慢倒進紙杯內。

然後將紙杯放在桌子上，等一小會兒。可以找話題和觀眾隨便聊一會兒。

施展魔法，搖晃紙杯，然後將紙杯傾斜，水竟然沒有了，還掉出來一塊磁鐵。

揭秘

1

事先將海綿捲起，塞進紙杯底部，作用是吸收倒入紙杯裏的水。

2

然後將磁鐵放入海綿中，海綿吸水後，傾斜紙杯，磁鐵便會自動掉出來。

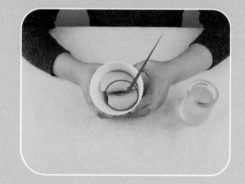

85 神奇的穿越

道具類魔術

2 條橡筋

步驟

1 左手拇指和食指套上橡筋。

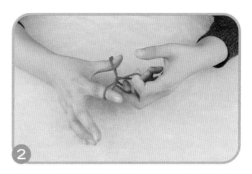

2 將另 1 條橡筋如圖所示，穿過前 1 條橡筋。

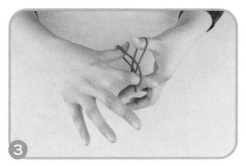

3 兩手手指將 2 條橡筋輕輕摩擦一下。

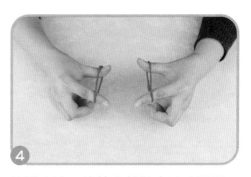

4 施展魔法，橡筋竟然神奇地分開了。

揭秘

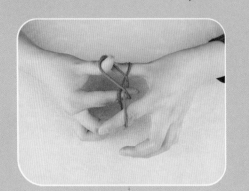

1

在表演步驟3時，小心地用右手中指壓緊食指上的橡筋。

2

在橡筋越過食指時，被壓緊的橡筋不會彈回。注意壓的時候輕一些，不然橡筋就會彈開了。

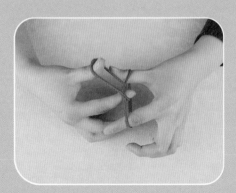

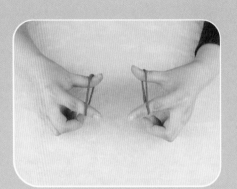

3

摩擦一下，橡筋自然地分開了。

86

髮絲牽引

道具類魔術

道具

1 條長條形顏色紙
透明膠紙

步驟

1 左手拿着長條形顏色紙展示，右手在頭上拔一條頭髮，放在桌面。

2 假裝把頭髮橫着纏在紙條上。然後再取下來，扔到一邊。

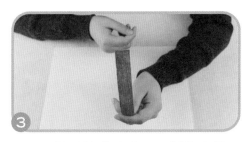

3 用手假裝做拉動的動作，紙條竟然向內彎曲。

4 把右手移回原處，紙條又垂直了。紙條上甚麼都沒有，怎麼會動來動去呢？

5 重複數次後，假裝用牙齒咬斷頭髮，紙條又恢復了原狀。

86 髮絲牽引 — 道具類魔術

揭秘

1

把顏色紙剪成20厘米的長紙條和5厘米的短紙條。

2

在長紙條約10厘米處，用透明膠紙把短紙條固定在上面。

3

握着長紙條時，把手放在下方，而拇指則按住短紙條下方。

4

當拇指按着短紙條向下移時，長紙條便會彎曲，而拇指向上移時，紙條就會恢復原狀。

87 巧猜粉筆

道具類魔術

道具

3 支粉筆
3 個小紙盒

步驟

1 向觀眾展示一下，綠、白、黃 3 支粉筆和 3 個同樣的小紙盒。

2 魔術師隨意把 3 支粉筆分別放在 3 個小紙盒中。

3 魔術師轉過身，讓觀眾將 3 個盒子打亂。

4 然後魔術師再轉回身，拿出紙盒，公佈自己猜到的顏色，打開一看果然猜對了。

揭秘

1 魔術師在進行到第 2 步時，用粉筆在紙盒的底部劃一下，做上記號。

2 拿出紙盒揭示答案時，能看到紙盒底部所顯示的顏色，當然就能猜到了。

88 神奇的懸浮

道具類魔術

道具

1 支飲管
1 把剪子

步驟

① 用兩手拿住 1 支飲管,向觀眾展示一番。

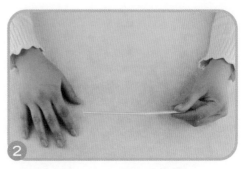

② 左手拿住飲管,先將右手移開。

③ 再將左手移開,右手並沒有拿住飲管,只是放在飲管的下端。

④ 一隻手在飲管下方,左右來回移動,示意沒有任何東西。飲管竟然沒有掉下,神奇地懸浮起來。

揭秘

1

把飲管一端剪開 2 厘米長的缺口。

2

表演時用中指和食指夾住剪開的細條。

3

鬆手後飲管自然懸浮在空中。

小貼士

注意飲管儘量選擇粗一些的。剪飲管也有學問，長 2 厘米，寬 0.5 厘米。變魔術時，剪開的細條要藏好，不要穿崩喲！

89 紅球消失

道具類魔術

道具

1 個毛線球

步驟

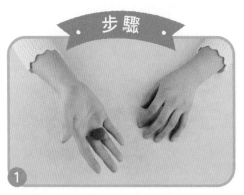

1 將紅球拿在手中，向觀眾展示一下。

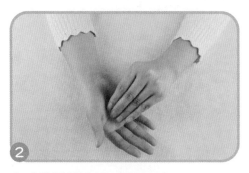

2 左手快速握向右手的紅球。

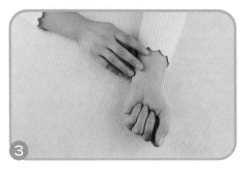

3 將紅球移到左手再揉的時候，開始施展魔法。

4 再次打開雙手，紅球竟然不見了。

揭秘

1

右手拿住紅球時，左手快速握向右手。

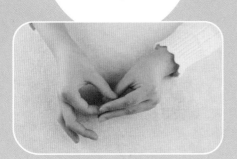

2

同時左手快速握拳，紅球其實還在右手裏。

3

左手揉幾下，吸引觀眾的注意力，右手趁機將紅球悄悄地藏起來。

小貼士

無論小紅球藏在哪隻手，都要注意手的運動速度要快一些，在吸引走觀眾的注意力的時候，可將小球扔在自己的腿上，或是藏在手臂下面。

90 聽話的火柴

道具類魔術

1 盒火柴

步驟

1 先拿出 1 盒火柴，給觀眾展示一番。

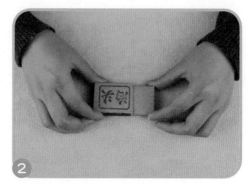

2 將盒口朝下，一邊拉，一邊「施魔法」，迷惑觀眾，都拉到盡頭了，火柴還是沒掉下來。

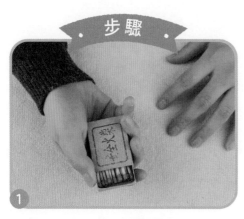

3 然後對着火柴盒說：「乖，出來吧！」火柴紛紛掉下。

揭秘

1

表演前，拿一支火柴，截成比火柴盒稍寬的長度，將它橫放在火柴盒中央。

2

開始展示時，打開一部分，不要將橫着的那支火柴露出來。

3

翻過火柴盒時，慢慢拉動，這時火柴盒內有支撐點，不會掉下來。

4

當到達支撐點時，用手按壓火柴盒，火柴就會紛紛掉落。

小貼士

變此魔術時，因為火柴盒內有支火柴是支撐點，要注意拉動火柴盒的力度，如掌握不好力度，火柴有可能會在你表演時突然掉下來。

91 小球穿杯子

道具類魔術

4 個小球
3 個紙杯

步驟

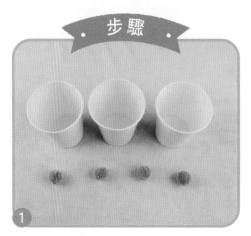

1 向觀眾展示 4 個小球和 3 個紙杯。

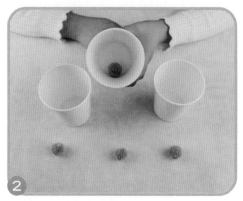

2 將其中 1 個小球藏在中間的杯子中。

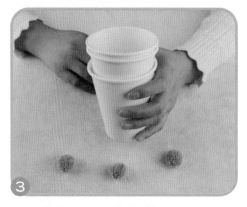

3 然後將其中一個紙杯疊在有小球的紙杯上面，另一個紙杯疊在下面，此時小球在中間的紙杯中。

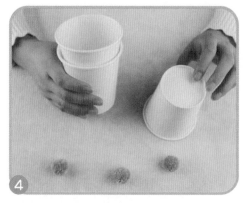

4 再將紙杯依次翻轉放在桌子上。

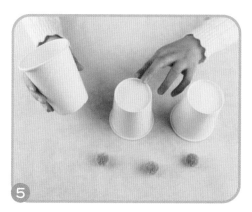

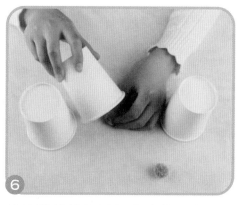

翻轉杯子的時候，第一個和第三個比較簡單，第二個裏面藏着小球，所以動作要稍微快些，以保證杯子裏的小球不會掉下來。

然後將其餘的兩個小球放入中間的杯子裏。

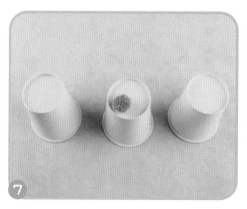

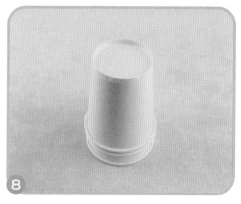

最後一個小球放在中間杯子的底部。

再蓋上其他兩個杯子。

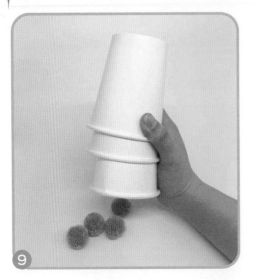

再次打開杯子時,發現4個小球都一同掉落了下來。

揭秘

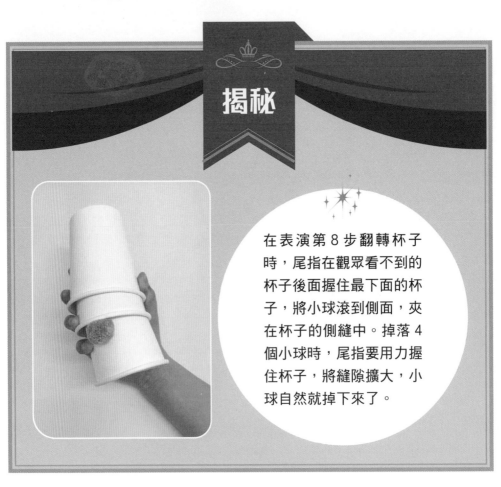

在表演第8步翻轉杯子時,尾指在觀眾看不到的杯子後面握住最下面的杯子,將小球滾到側面,夾在杯子的側縫中。掉落4個小球時,尾指要用力握住杯子,將縫隙擴大,小球自然就掉下來了。

鋼筆點燭

道具類魔術

道具

1 支蠟燭
1 支鋼筆
1 盒火柴

步驟

1. 首先展示一下蠟燭和鋼筆。

2. 用火柴將蠟燭點燃,然後將蠟燭吹滅。

3. 魔術師對着鋼筆施加魔力,用鋼筆筆蓋輕輕觸碰蠟燭。

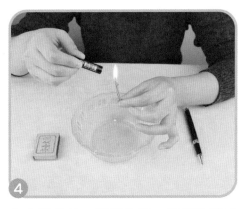

4. 令人驚奇的一幕發生了,蠟燭竟然被重新點燃。

揭秘

1

事先將幾支火柴頭上的藥粉用小刀刮下來，集中到一起。

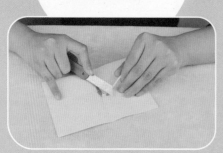

2

然後將鋼筆的筆蓋在藥粉中滾一圈，使其沾上藥粉。

3

蠟燭剛被熄滅時，燭芯的溫度依然很高，觸碰藥粉會引燃，所以就能被重新點燃。

小貼士

變此魔術時，一定要注意安全喲！由於火柴頭上的化學物質一點即燃，所以在表演此魔術時，我們為了避免蠟燭上的蠟滴到桌子上，排除隱患，使用了玻璃碗。

93 雞蛋游泳

道具類魔術

1 隻雞蛋
1 個玻璃杯
100 克食鹽
1 根筷子

步驟

① 拿出雞蛋，給觀眾看一下，以證明這是 1 隻新鮮的雞蛋。

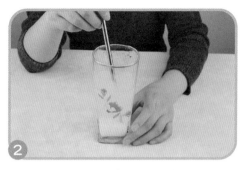

② 在玻璃杯中倒入清水，用筷子來回攪動。

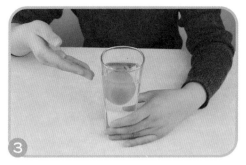

③ 將雞蛋放進去，施加魔法。令人驚奇的是，雞蛋沒有沉底，反而逐漸地漂浮了上來。

揭秘

事先將 100 克食鹽放入準備好的玻璃杯中，加入清水後，用筷子快速攪拌，製成濃度很高的鹽水。因為濃鹽水的密度比普通水大，所以雞蛋不會下沉，反而會上浮。

94 牛奶凝固

道具類魔術

道具

1 個碗
1 袋鮮牛奶
1 杯清水
1 根筷子

步驟

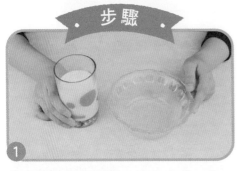

1 拿出玻璃杯及牛奶，檢查一番，表示沒有任何問題。

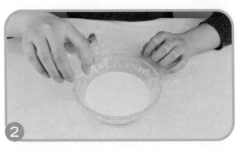

2 將牛奶倒入碗中，然後加入 1 杯清水。

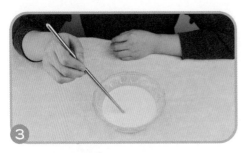

3 用筷子慢慢攪動。

4 你會神奇地發現，牛奶很快就凝固了。

小貼士

事先準備的一杯清水裏面加入了檸檬汁，因為檸檬汁呈酸性，帶有正電的離子，而牛奶中含有大量的蛋白質，蛋白質呈現弱的負電性。將檸檬汁倒入牛奶中後，大量的蛋白質以正離子為中心聚集在一起，就會形成結塊現象，從而凝固起來。

神秘墨水

道具類魔術

道具

1 張白紙
1 支蠟燭
1 個打火機
1 根筷子
醋

步驟

1 拿出 1 張白紙，前後都向觀眾展示，紙上看不出任何字跡。

2 對觀眾說：「我這張紙上寫了字，你們信不信？」然後將蠟燭放在紙下烘烤。

3 令人不可思議的是，紙上真的顯現出了字跡。

揭秘

在表演前，先用筷子蘸上醋在紙上寫好字。寫完後，晾曬幾分鐘，直到紙上看不到字跡為止。當蠟燭烘烤時，醋受熱，就會呈現出字跡。

水中分離術

道具類魔術

道具

1 碗清水
胡椒粉
1 塊香皂

步驟

1 向觀眾展示 1 碗清水。

2 然後往碗裏撒上少量的胡椒粉。

3 將手指放入水中,胡椒粉像見到了魔鬼一樣嚇得瞬間分散開來。

揭秘

這個魔術的重點在於手指頭,因為手指頭上塗抹了香皂,香皂中含有的表面活性劑成分,可以改變水的表面張力,由此胡椒粉之前的受力平衡就被打破了,胡椒粉自然就會分開了。

讓你一學就會的100個小魔術．

97 海綿球不見了

道具類魔術

道具

1 個海綿球

步驟

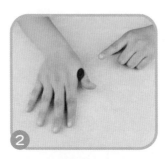

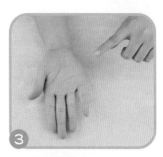

給大家展示你的右手的虎口捏着 1 個海綿球。

然後反覆前後翻轉幾下，給觀眾看，表示海綿球在手裏，手中並沒有其他東西。

手在觀眾眼前一晃，再次轉動右手，海綿球突然消失不見了。

揭秘

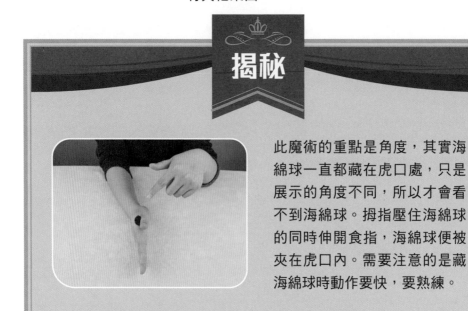

此魔術的重點是角度，其實海綿球一直都藏在虎口處，只是展示的角度不同，所以才會看不到海綿球。拇指壓住海綿球的同時伸開食指，海綿球便被夾在虎口內。需要注意的是藏海綿球時動作要快，要熟練。

98 神奇的鉛筆

道具類魔術

1 支鉛筆

步驟

① 拿着鉛筆向觀眾展示一番。

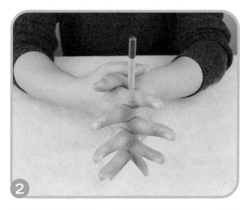

② 然後雙手合攏，手指左右交叉，在空中將鉛筆握在手中。

③ 張開雙手，奇怪的是鉛筆竟然沒有掉落。

揭秘

事實上，在雙手合攏手指交叉時，左手的中指已經卡住了鉛筆。表演的時候手部動作儘量自然、輕鬆一些，以免穿崩。

99 魔法碗

道具類魔術

1 個小碗
1 條絲巾

步驟

1 拿出絲巾,當着觀眾的面將其兩個角繫成一個死結。

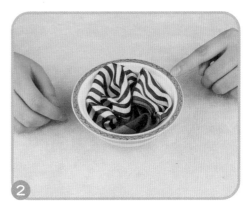

2 然後將繫好的絲巾放入碗中,將其洗一洗、揉一揉,轉個幾圈。

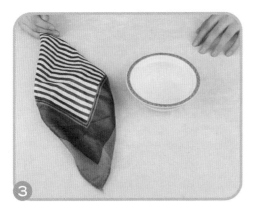

3 對着絲巾吹口氣,然後展開絲巾,繫的死結被解開了。

揭秘

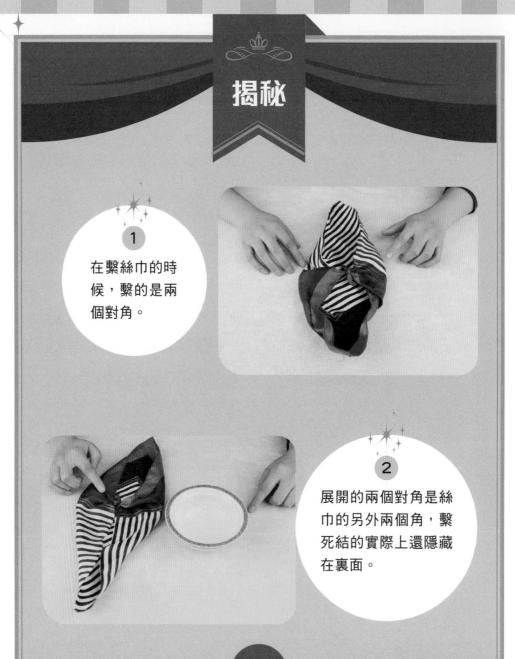

1

在繫絲巾的時候，繫的是兩個對角。

2

展開的兩個對角是絲巾的另外兩個角，繫死結的實際上還隱藏在裏面。

小貼士

表演此魔術時，動作要快。結束時由於給觀眾看的是展開的另兩個角，所以魔術一變完需抓緊將絲巾收起來，以免穿崩。

100 香煙回歸

道具類魔術

步驟

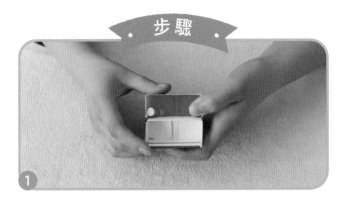

1 向觀眾展示一下煙盒中只有 1 支香煙。

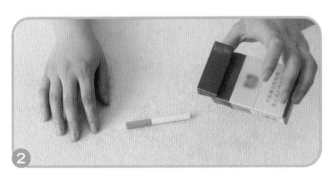

2 右手拿着煙盒晃一晃，打開煙盒，將這支香煙掉出。

3 煙盒蓋好，放在左手中，右手拿着香煙前後來回晃一下。

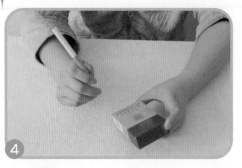

④

上下再繼續晃，並和觀眾說：「神奇
的一幕就要出現了。」

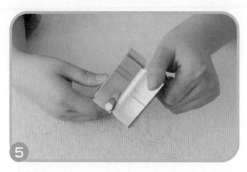

⑤

將煙盒打開，你會神奇地發現，香煙
回到了煙盒中。

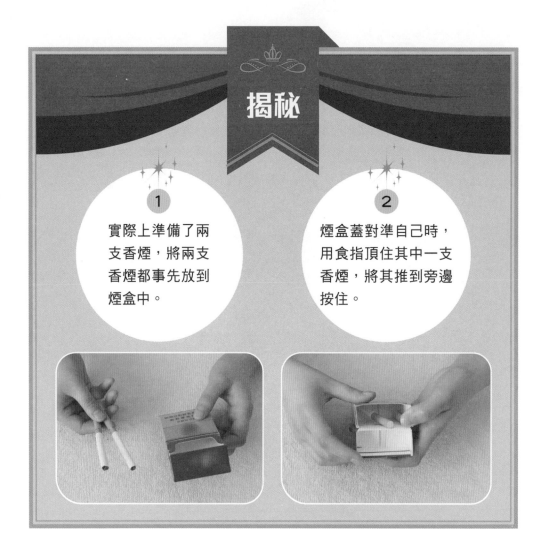

揭秘

1

實際上準備了兩
支香煙，將兩支
香煙都事先放到
煙盒中。

2

煙盒蓋對準自己時，
用食指頂住其中一支
香煙，將其推到旁邊
按住。

將煙盒倒過來時，只能掉出一支煙。

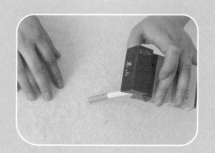

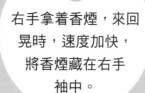

右手拿着香煙，來回晃時，速度加快，將香煙藏在右手袖中。

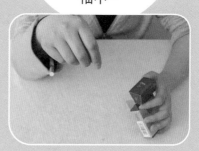

再打開左手中的香煙盒，你會發現香煙真的回歸了，實際上是留在盒中的另一支香煙。

小貼士

表演此魔術時有以下幾個注意事項：

1. 要穿一件長袖衣服，而且袖口要足夠大。

2. 兩支香煙藏在煙盒，用手藏住一支時，一定要藏好，避免露出來。

3. 香煙藏進袖口時動作要快。

讓你一學就會的 100 個小魔術

作者
李潔

責任編輯
陳芷欣

美術設計
鍾啟善

排版
萬里機構設計製作部

出版者
萬里機構出版有限公司
香港北角英皇道499號北角工業大廈20樓
電話：2564 7511　傳真：2565 5539
電郵：info@wanlibk.com
網址：http://www.wanlibk.com
　　　http://www.facebook.com/wanlibk

發行者
香港聯合書刊物流有限公司
香港新界大埔汀麗路 36 號中華商務印刷大廈 3 字樓
電話：2150 2100　傳真：2407 3062
電郵：info@suplogistics.com.hk

承印者
中華商務彩色印刷有限公司
香港新界大埔汀麗路 36 號

出版日期
二零二零年四月第一次印刷